隙间世界

俱野静谧时光插画集

俱野 著

北京出版集团
北京美术摄影出版社

图书在版编目（CIP）数据

隙间世界：俱野静谧时光插画集 / 俱野著 . — 北
京 ： 北京美术摄影出版社，2022.9
ISBN 978-7-5592-0460-8

Ⅰ. ①隙… Ⅱ. ①俱… Ⅲ. ①插图（绘画）— 作品集 —
中国 — 现代　Ⅳ. ①J228.5

中国版本图书馆CIP数据核字（2022）第001114号

策划编辑：王心源
责任编辑：王心源
助理编辑：任明珠
装帧设计：鹤锦鲤　贺兰
责任印制：彭军芳

隙间世界

俱野静谧时光插画集
XI JIAN SHIJIE
俱野　著

出　　版　北 京 出 版 集 团
　　　　　北京美术摄影出版社
地　　址　北京北三环中路6号
邮　　编　100120
网　　址　www.bph.com.cn
总 发 行　北京出版集团
发　　行　京版北美（北京）文化艺术传媒有限公司
经　　销　新华书店
印　　刷　广东省博罗县园洲勤达印务有限公司
版印次　2022年9月第1版第1次印刷
开　　本　889毫米×1194毫米　1/16
印　　张　10
字　　数　80千字
书　　号　ISBN 978-7-5592-0460-8
定　　价　128.00元

如有印装质量问题，由本社负责调换
质量监督电话　010-58572393

一

隙间观察

清晨

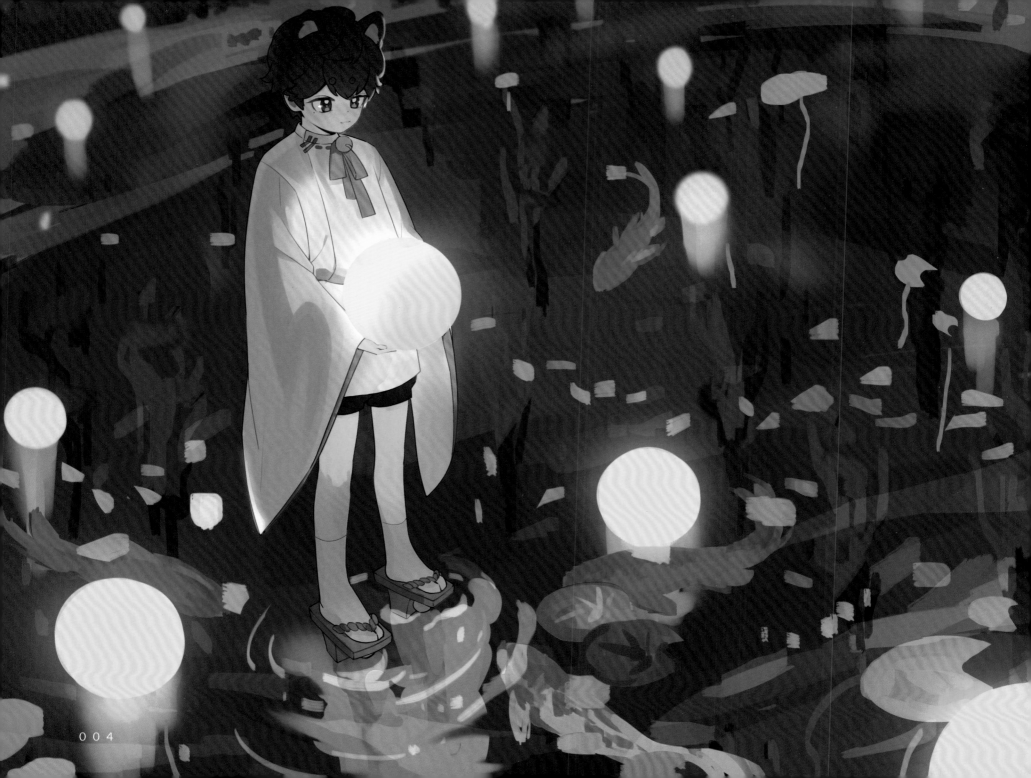

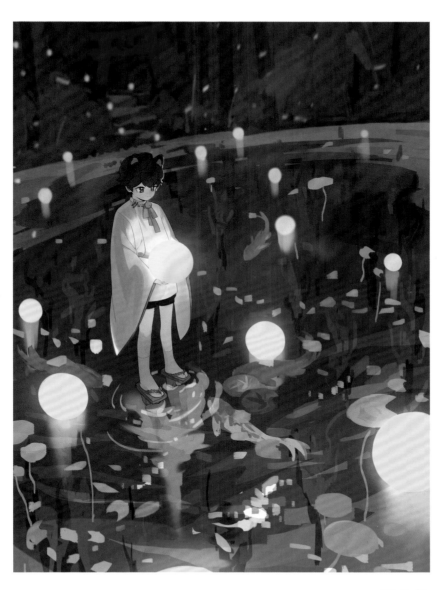

鯉之池

跟我来

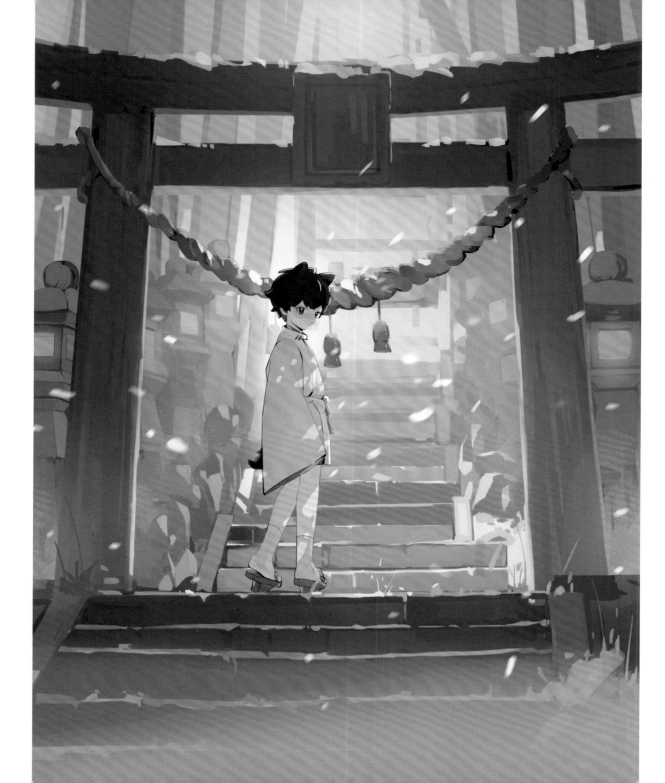

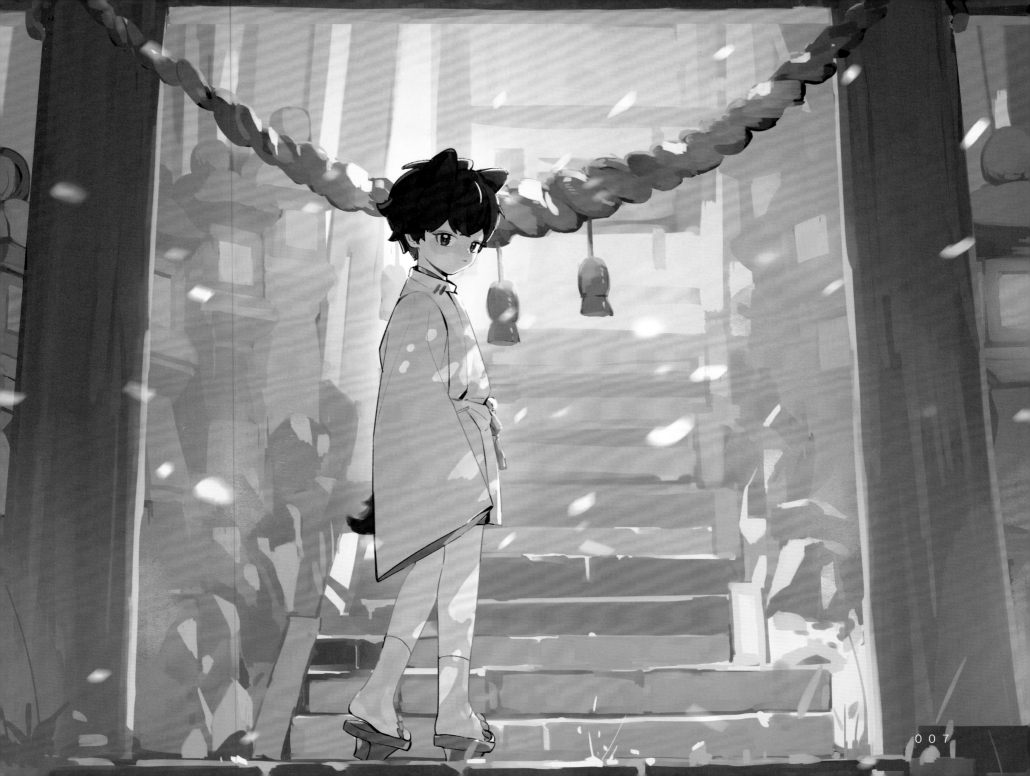

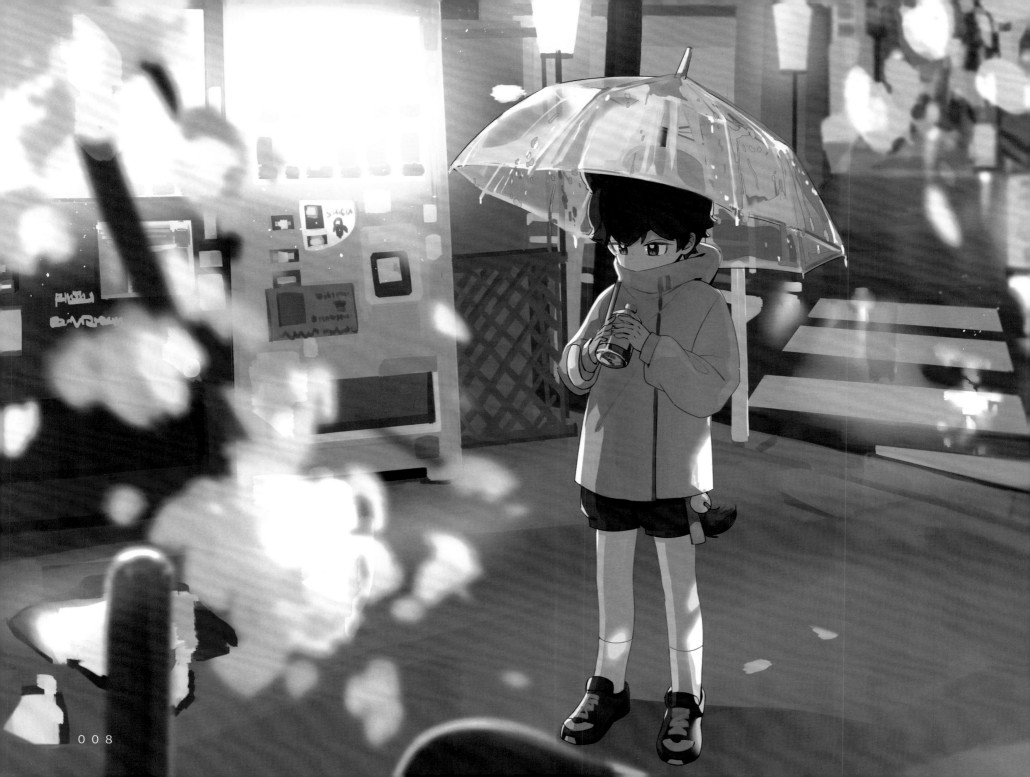

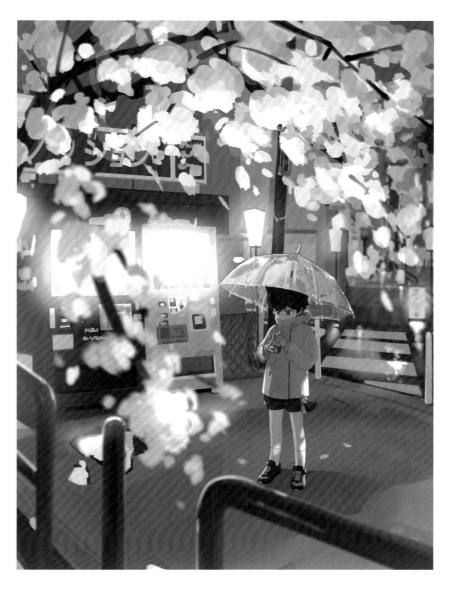

这个饮料会好喝吗？

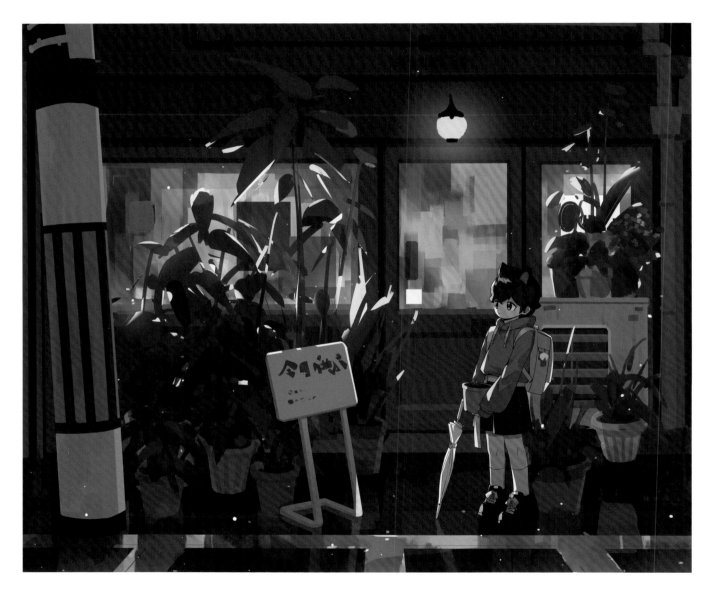

今日供应

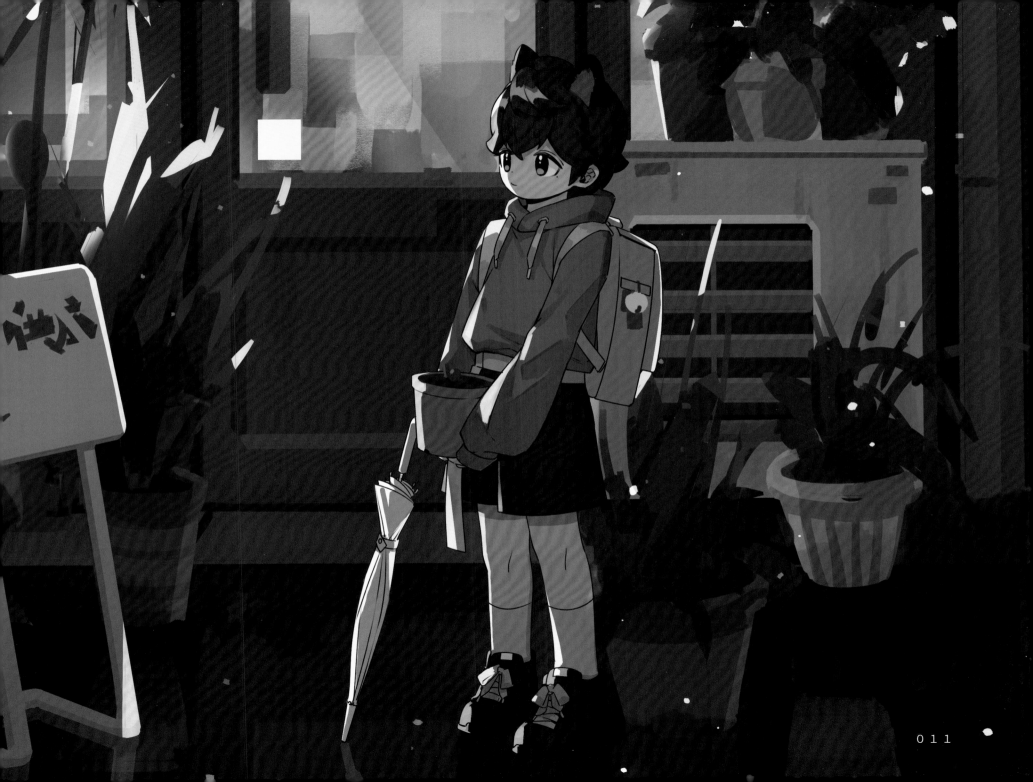

011

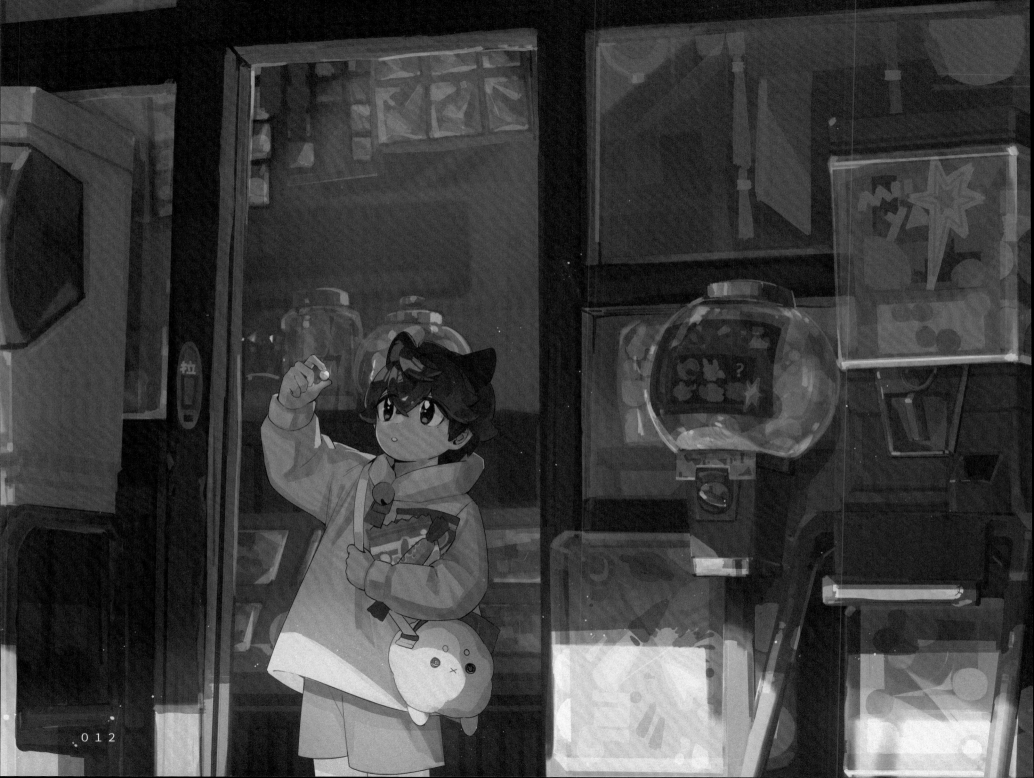

弹珠

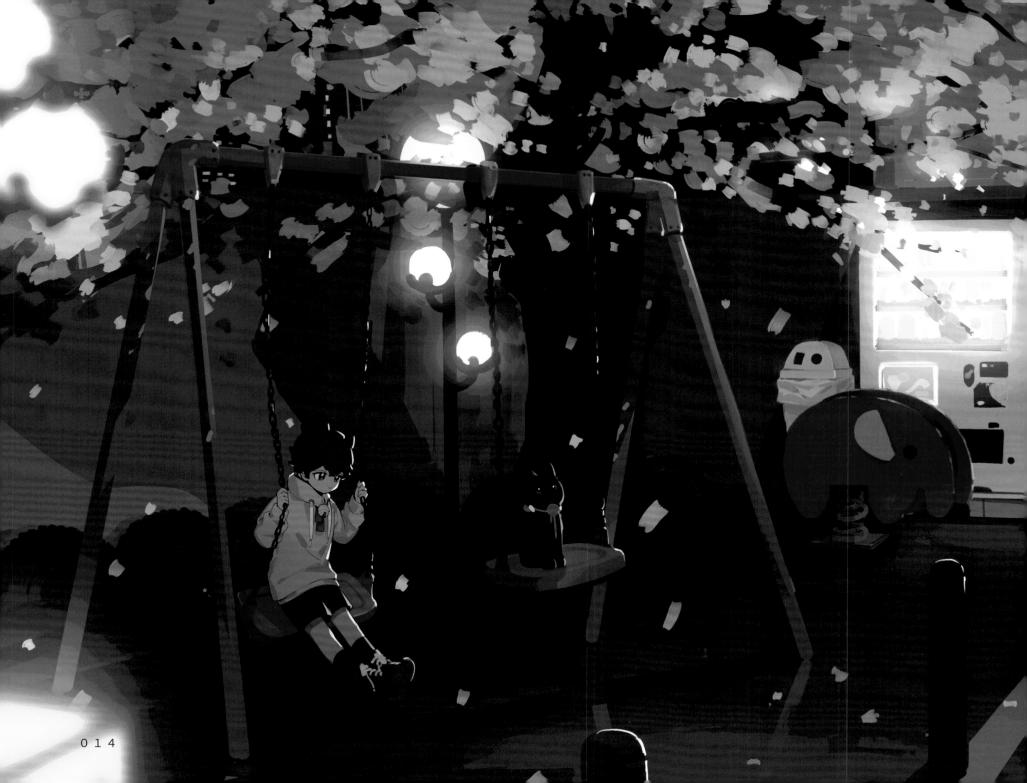

有你在身边

障眼法

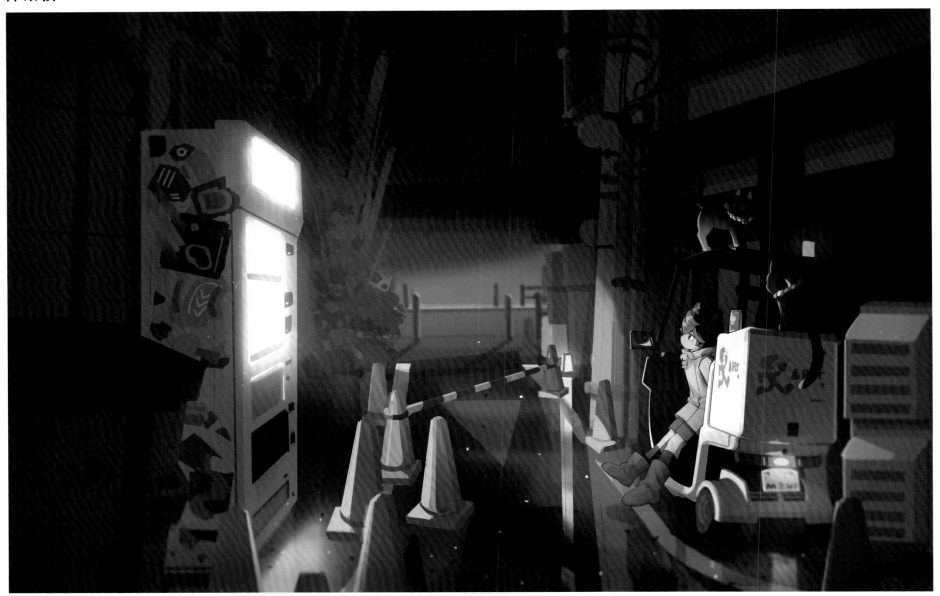

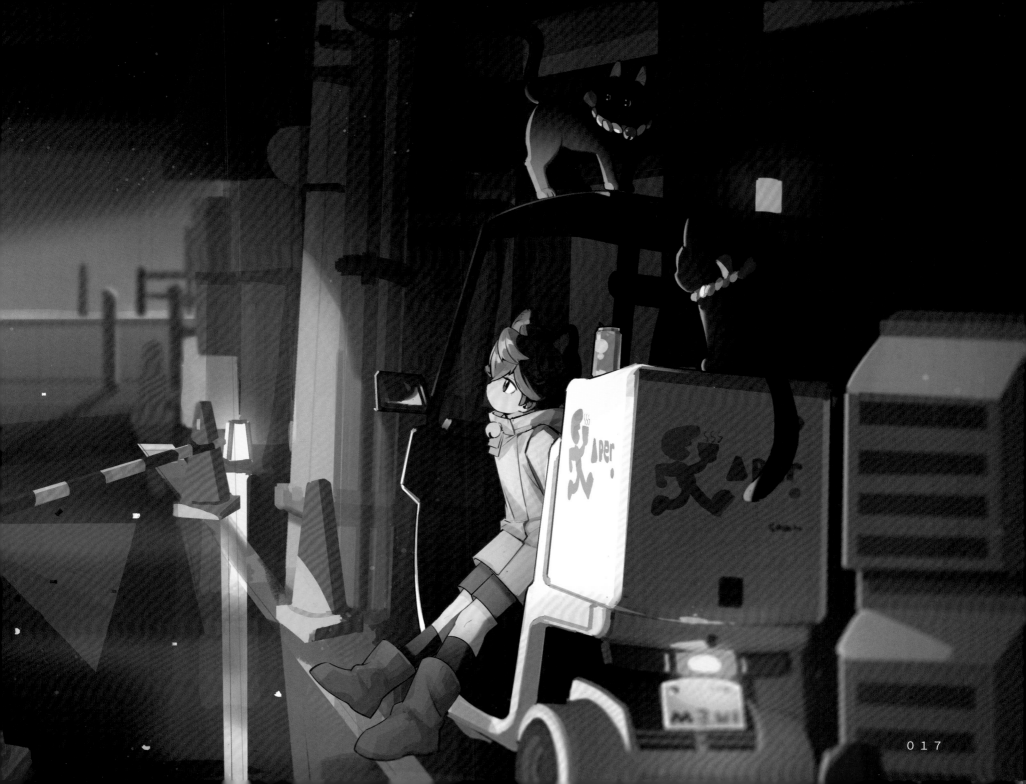

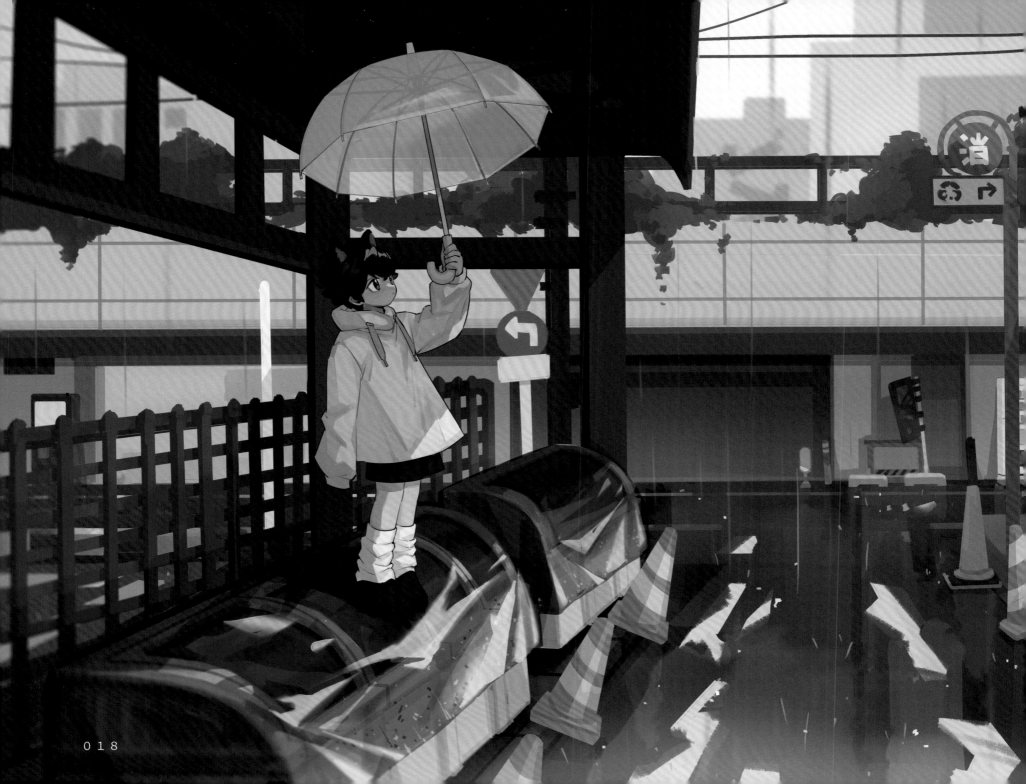

感受

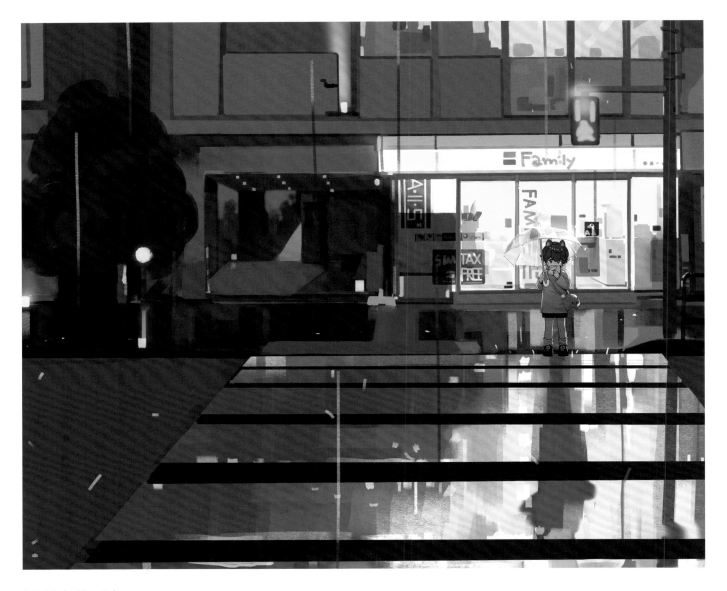

便利店的面包

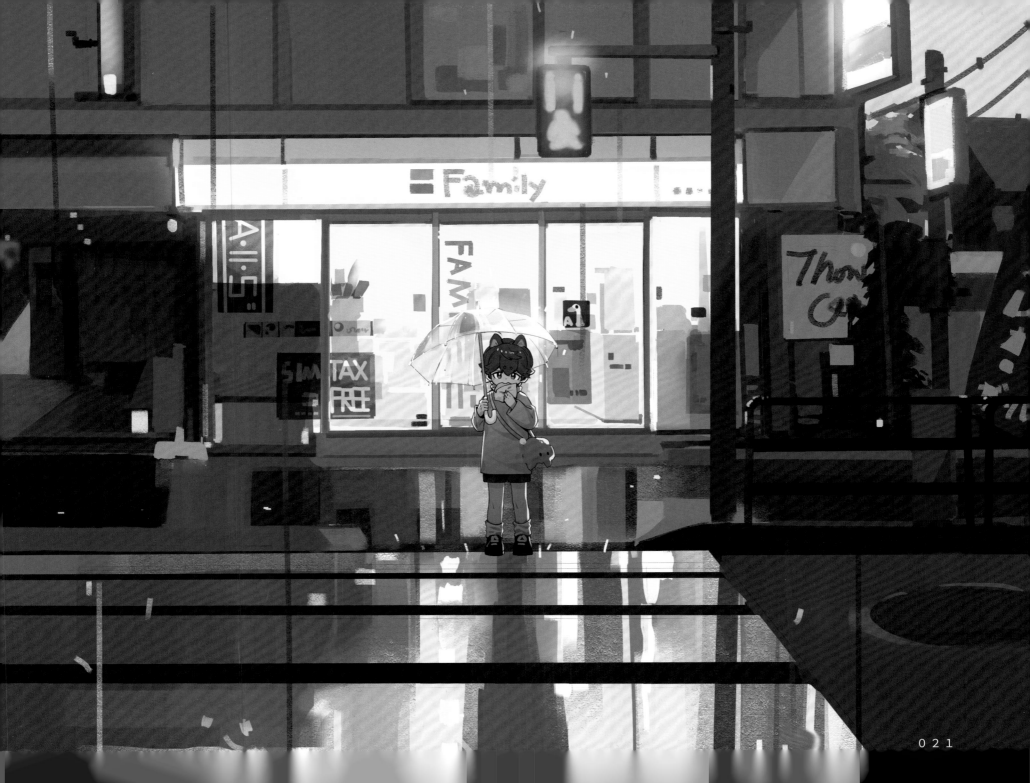

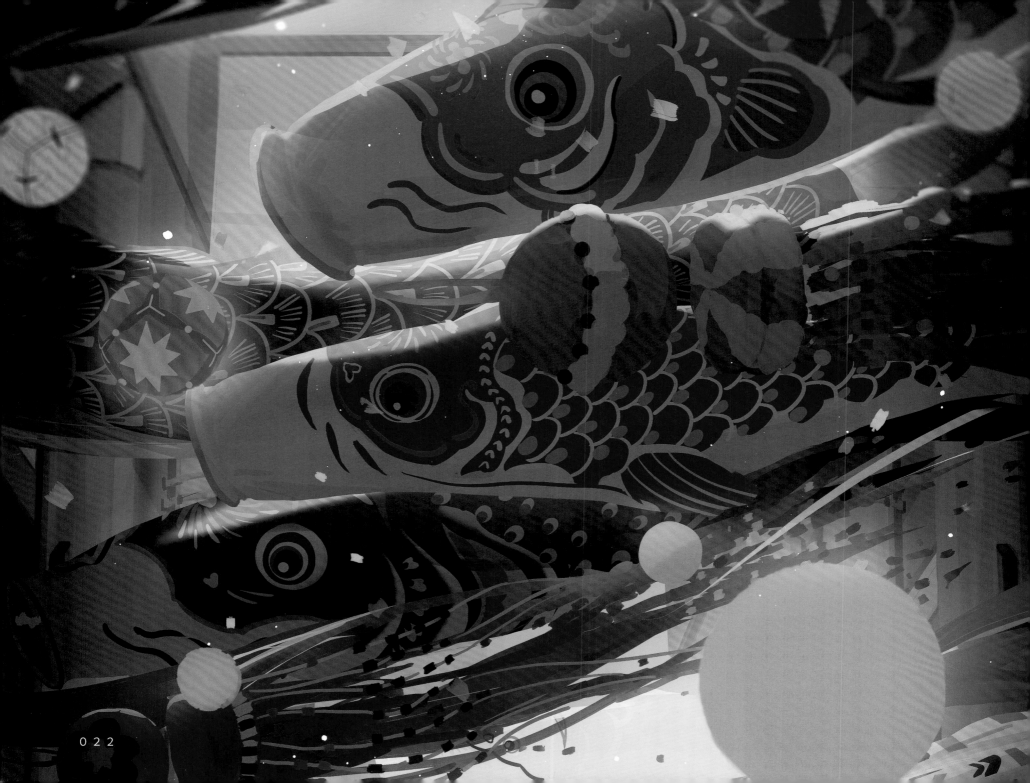

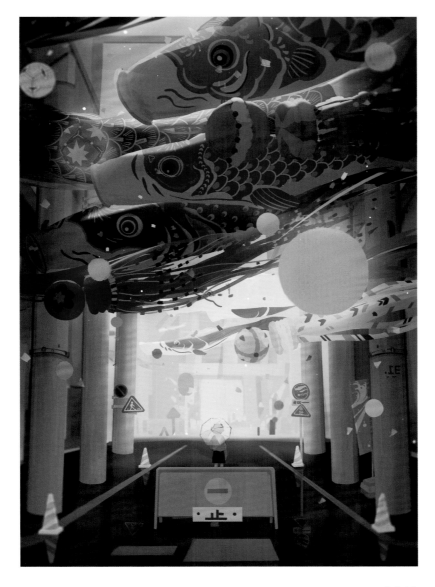

迁徙

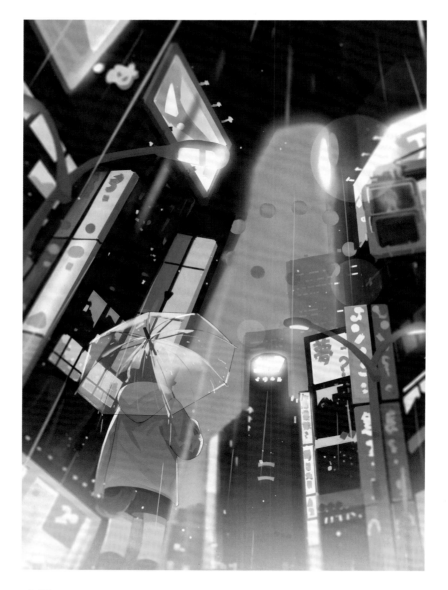

吟 游

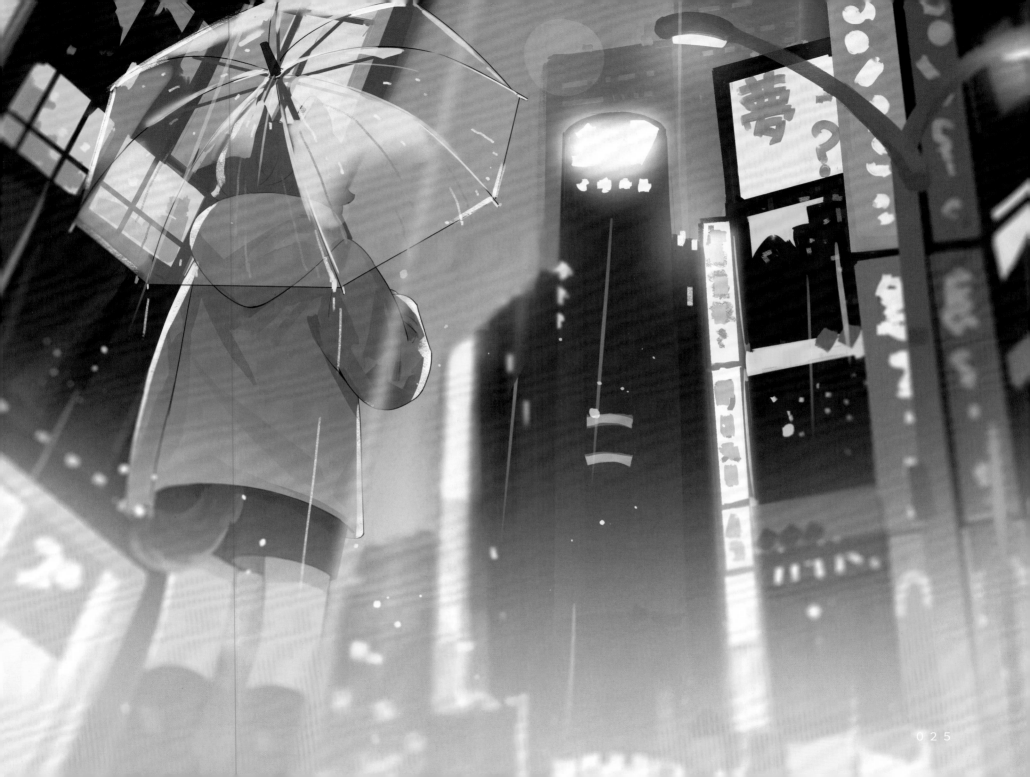

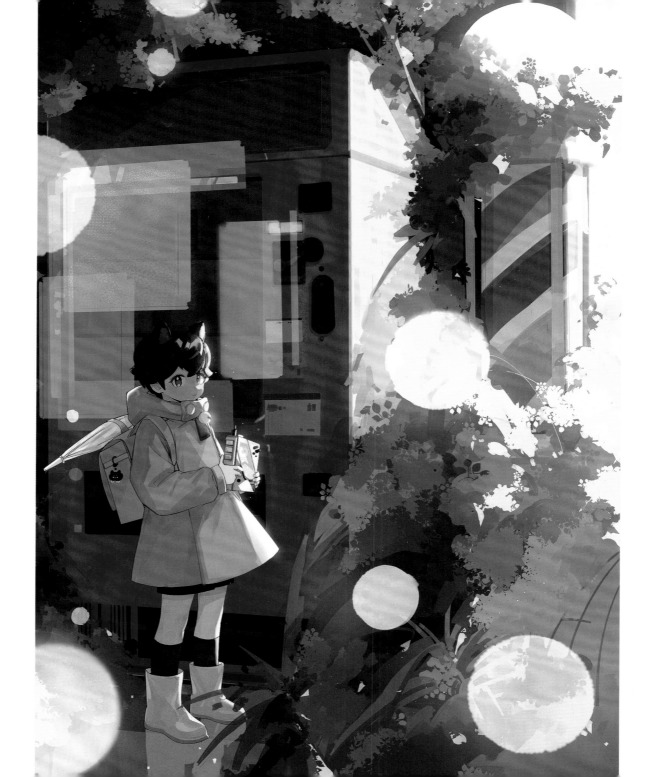

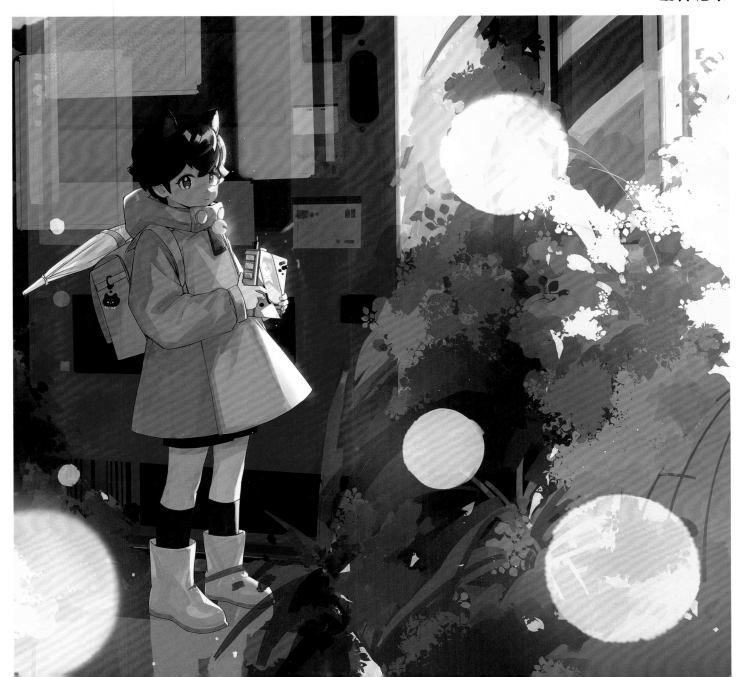

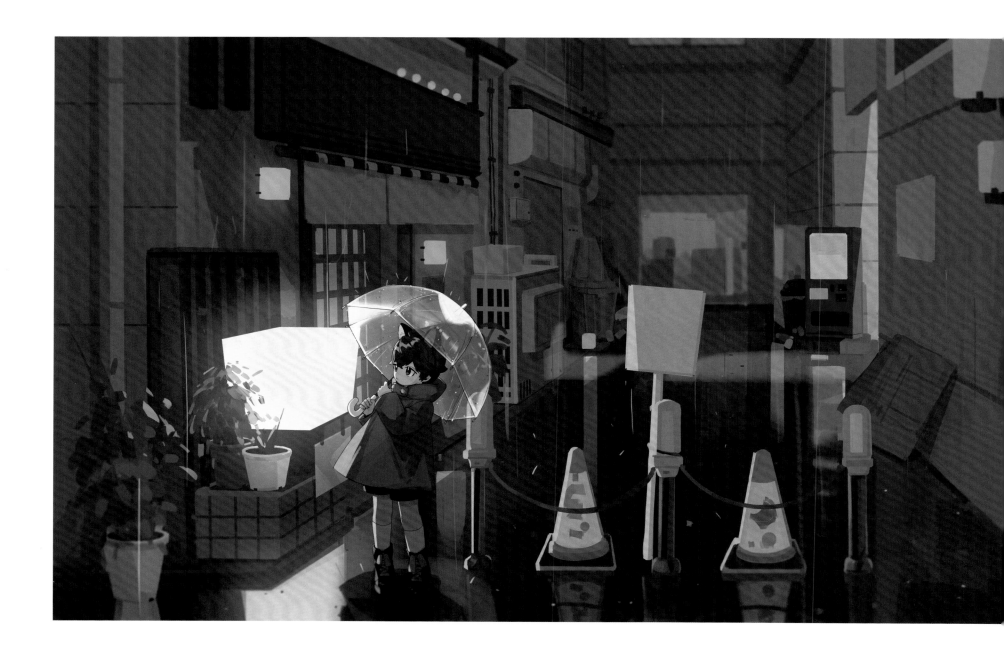

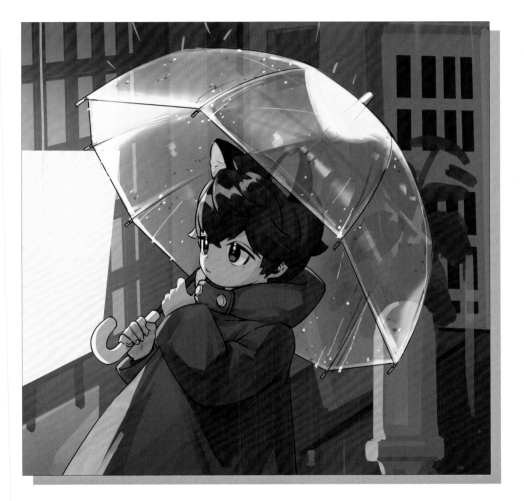

等候

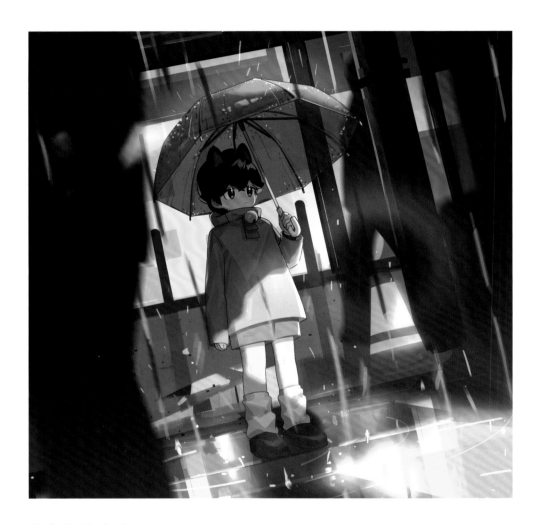

急匆匆的大人

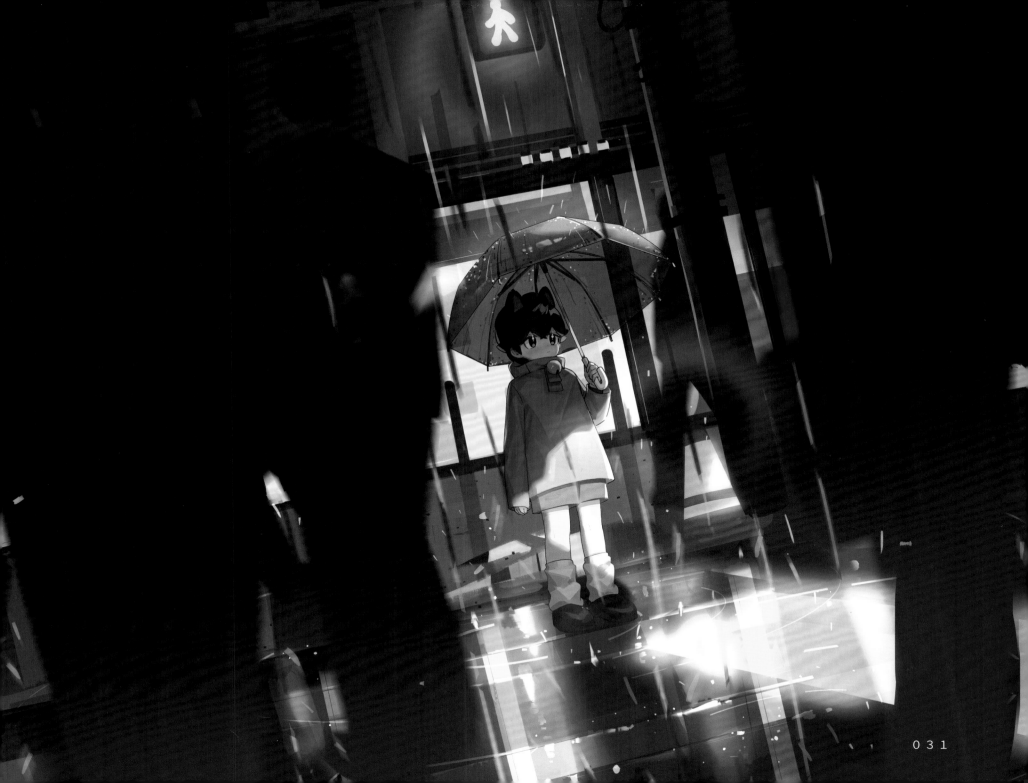

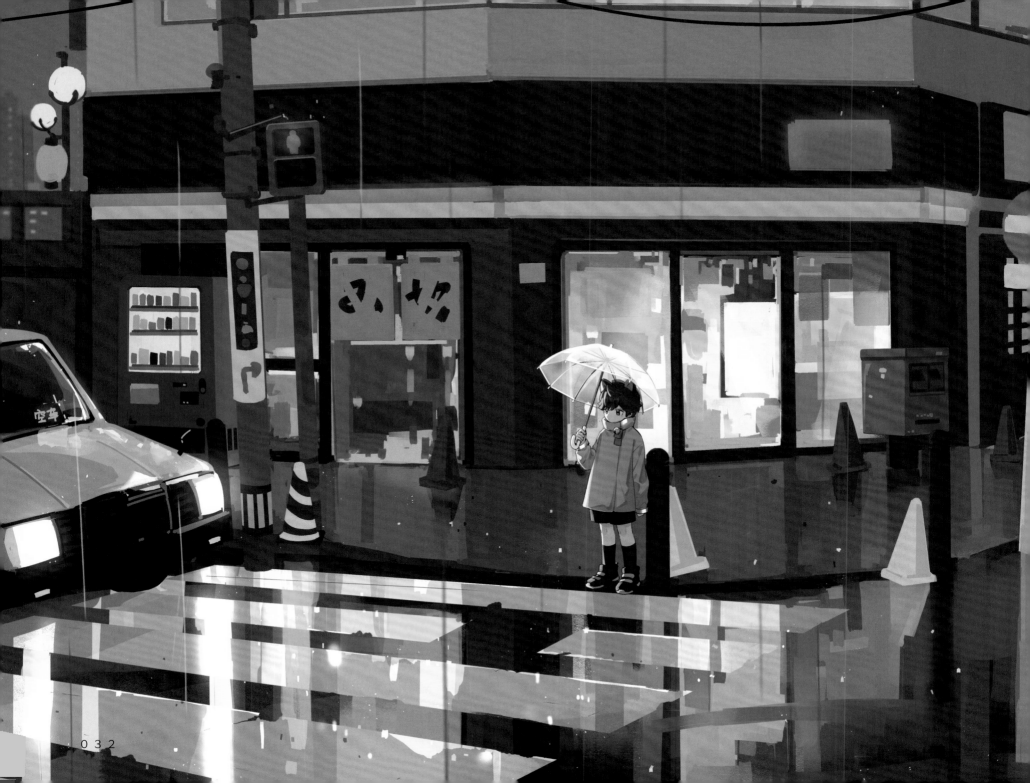

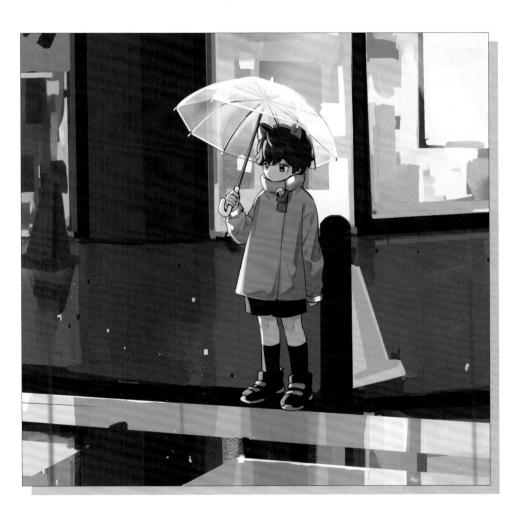

潮湿光色

荷语

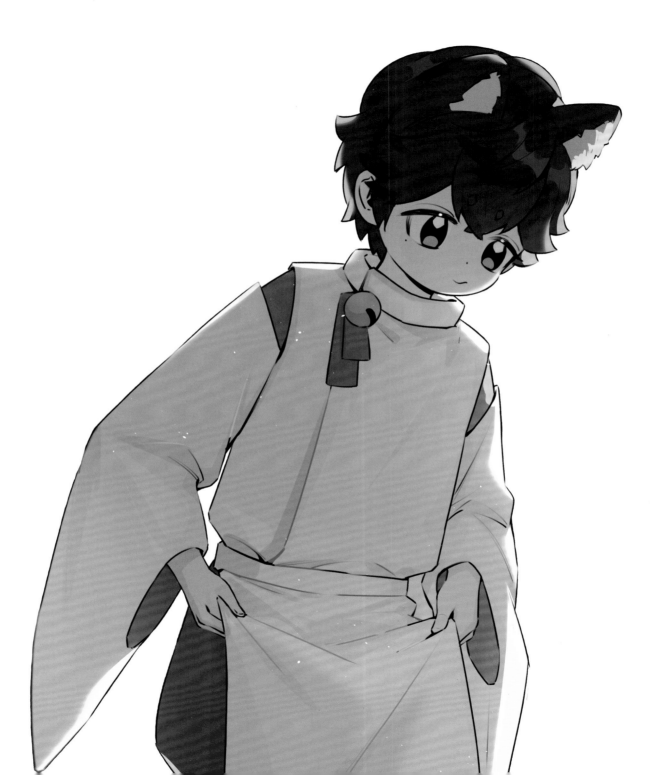

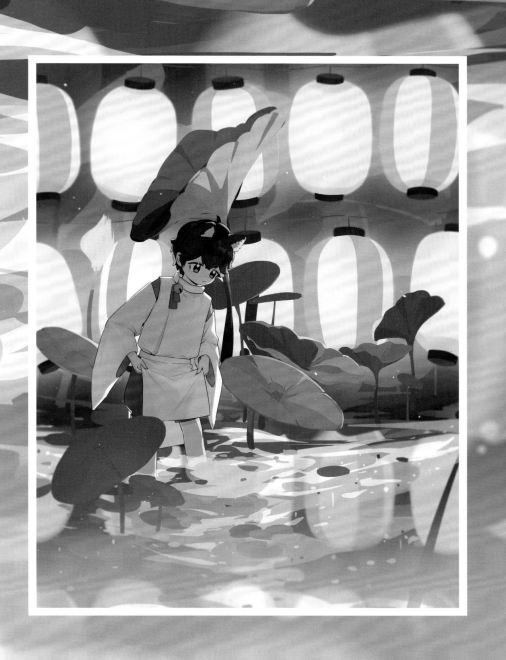

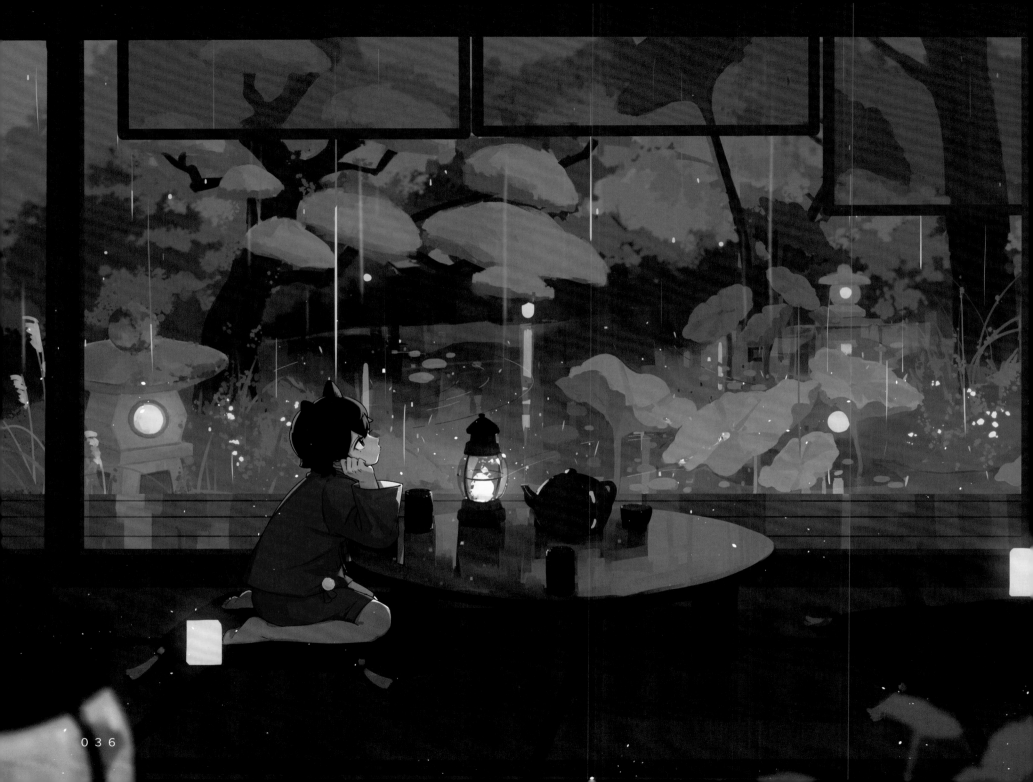

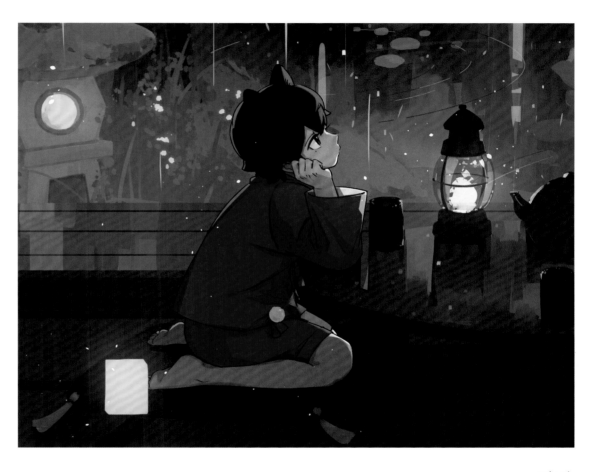

听雨

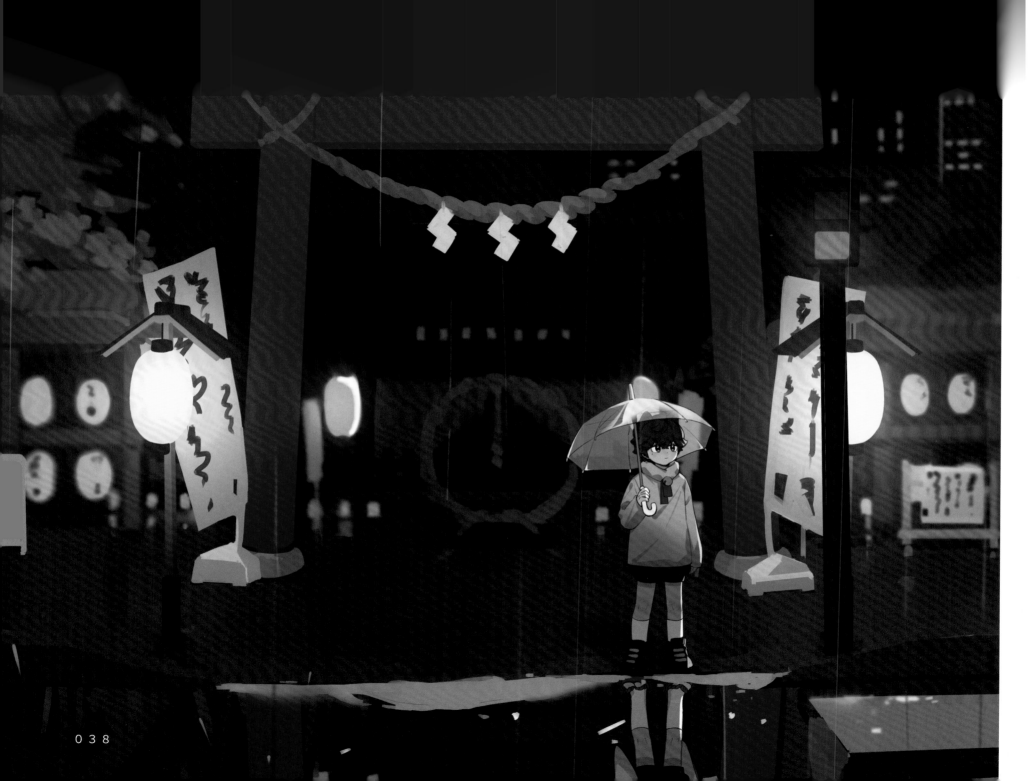

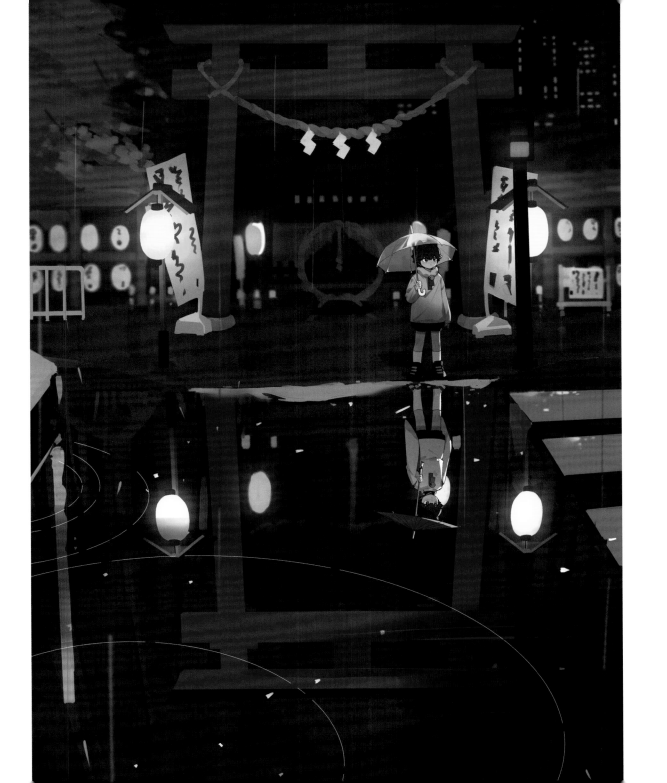

回溯光景

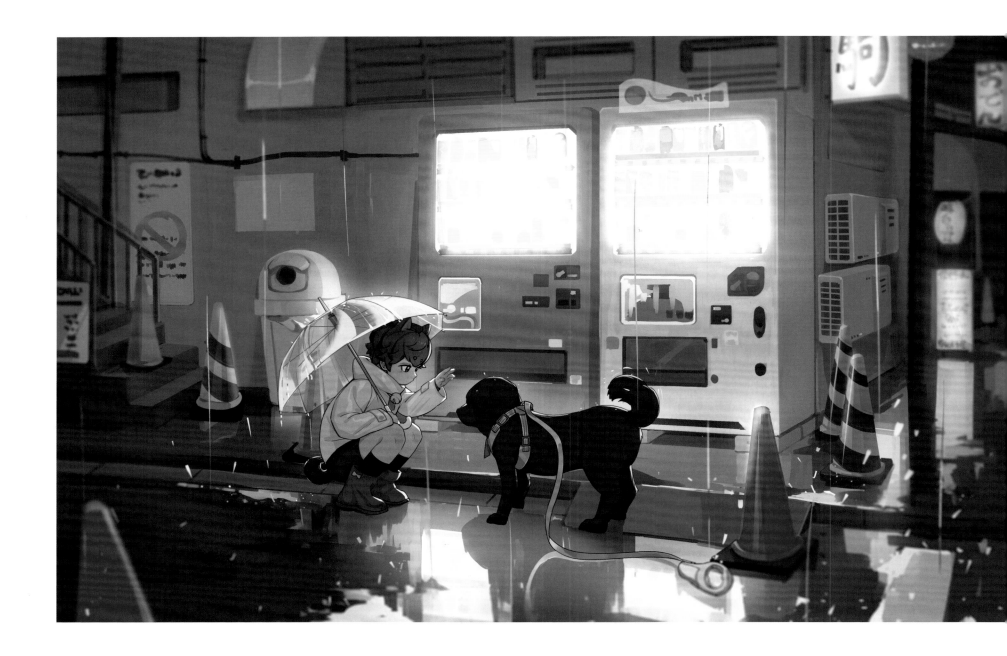

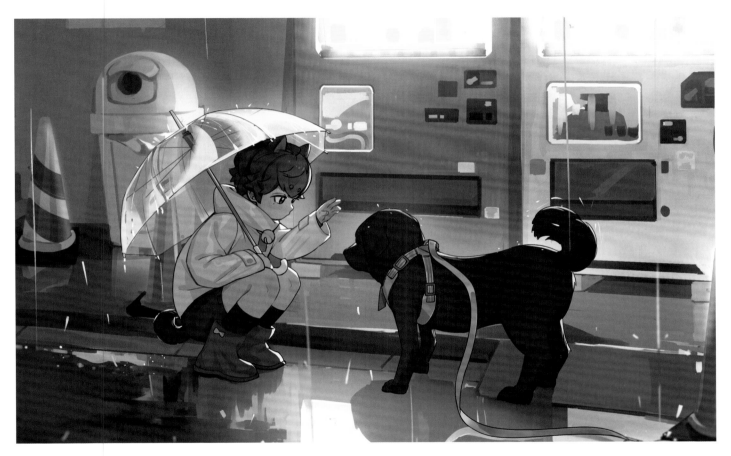

走丢的小狗

送狗狗去警察局

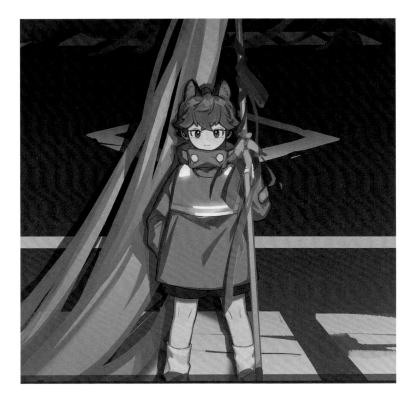

前方禁止通行

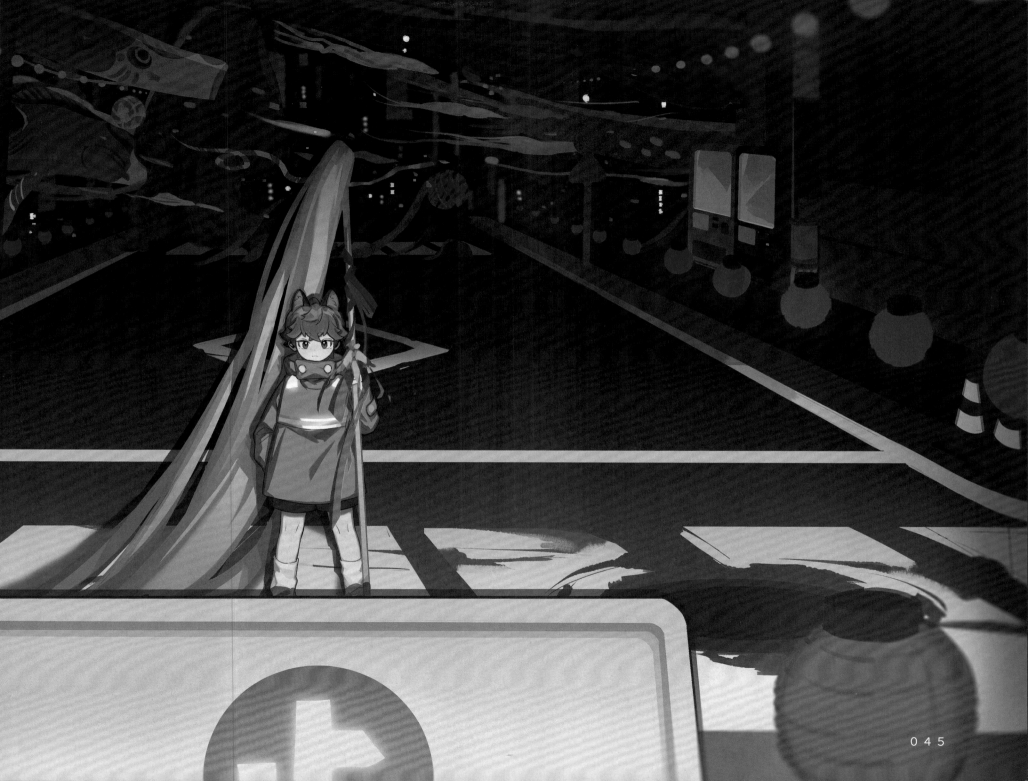

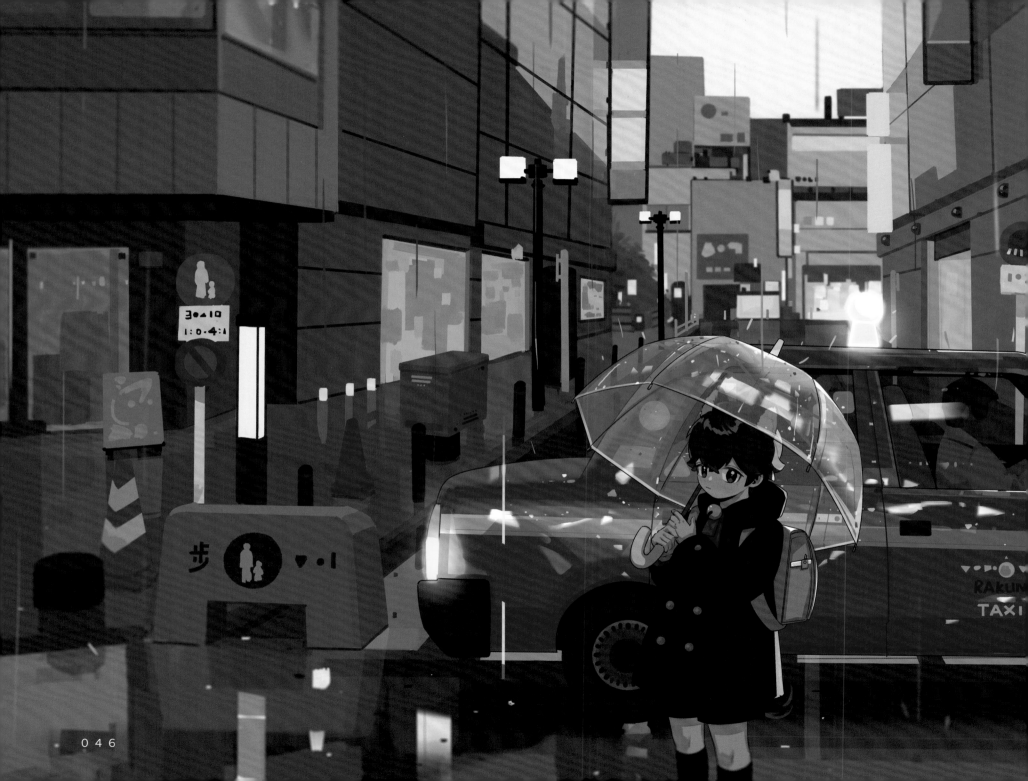

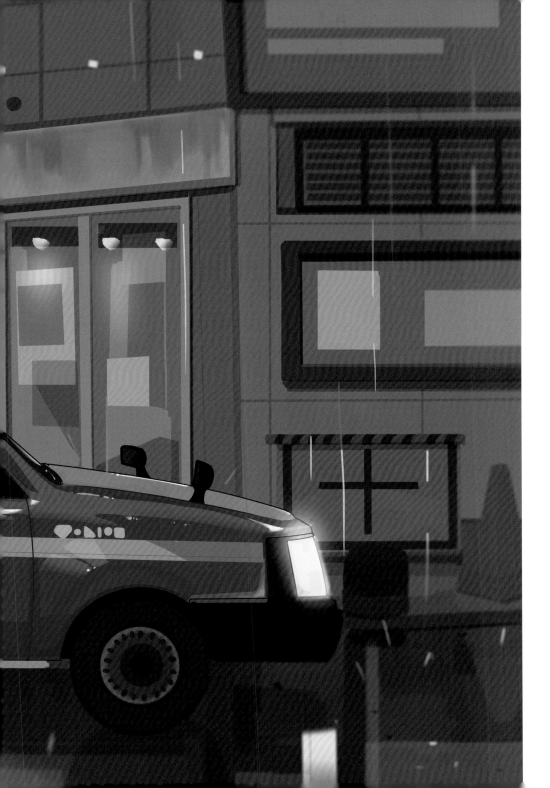

日 常 巡 逻

夜行

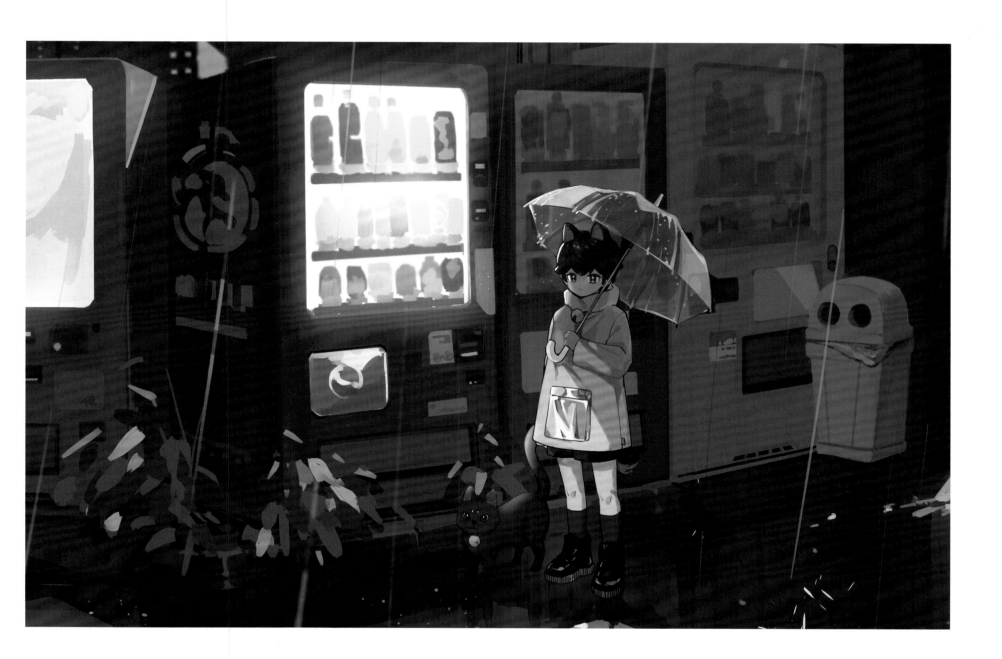

城市里的秘密

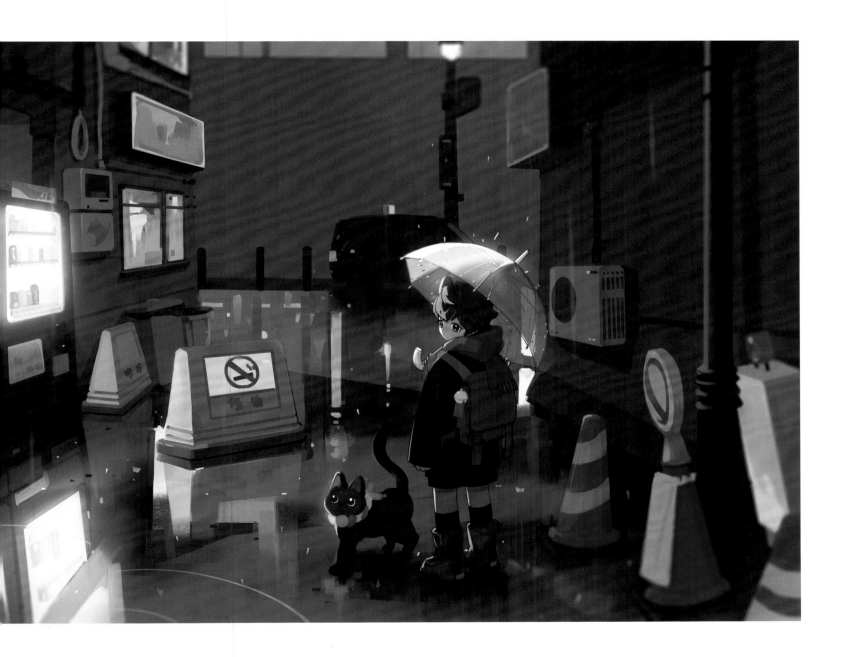

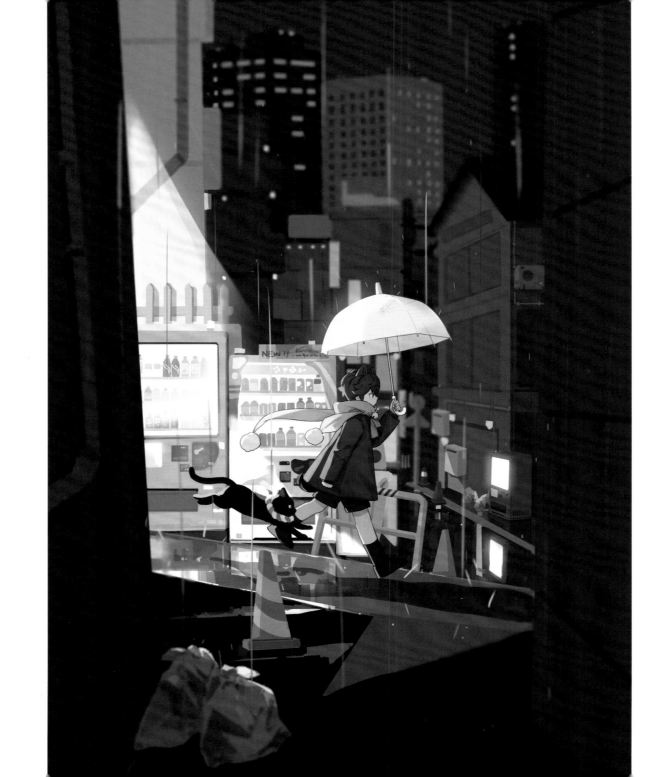

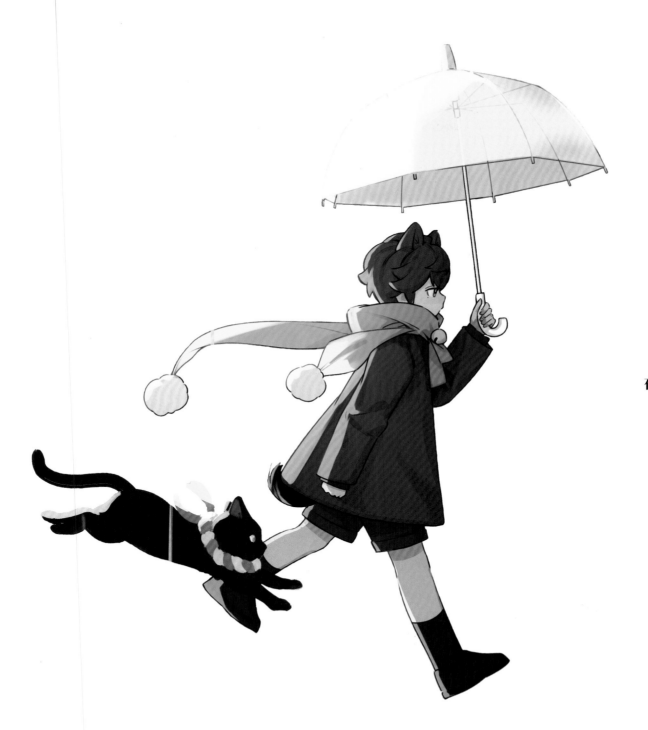

夜晚中穿梭

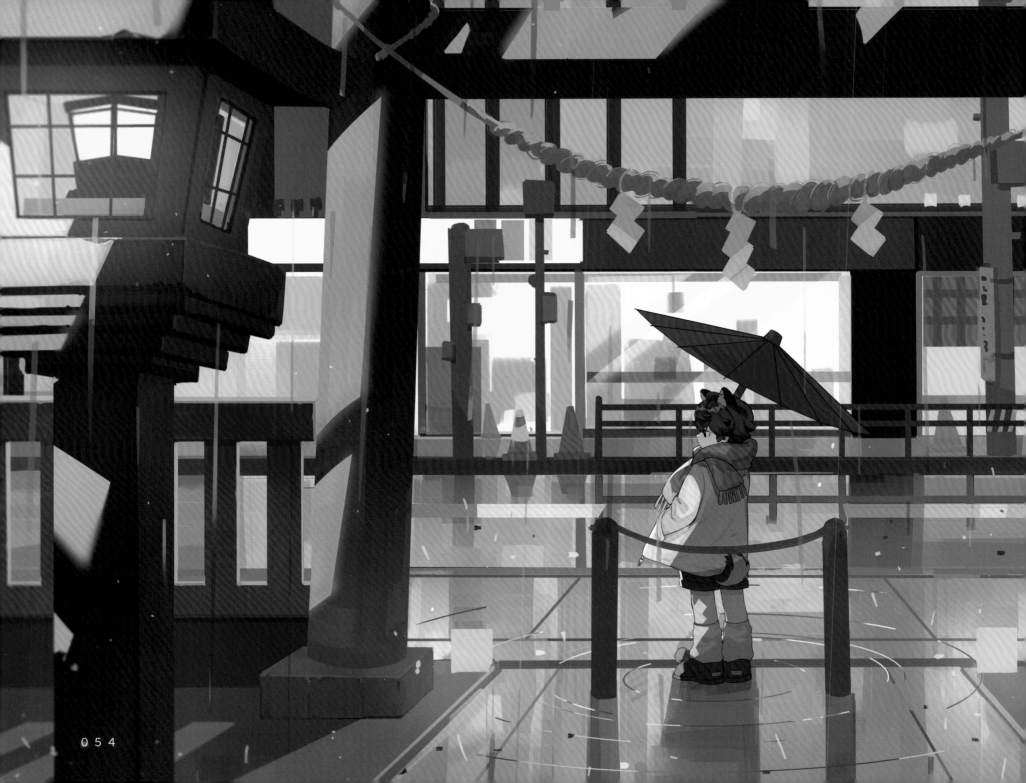

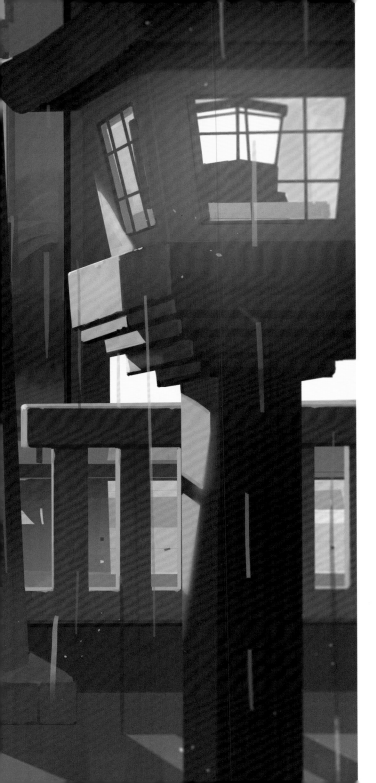

隙间世界

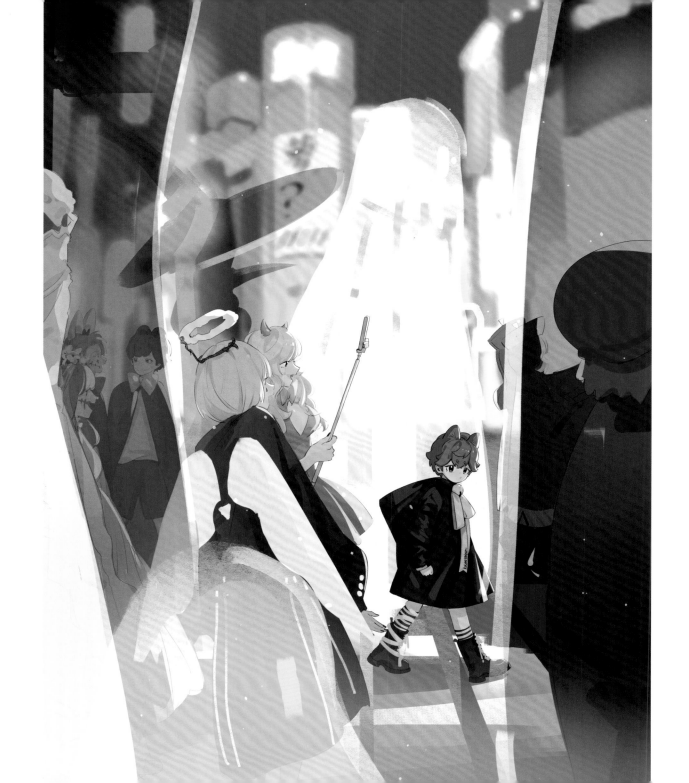

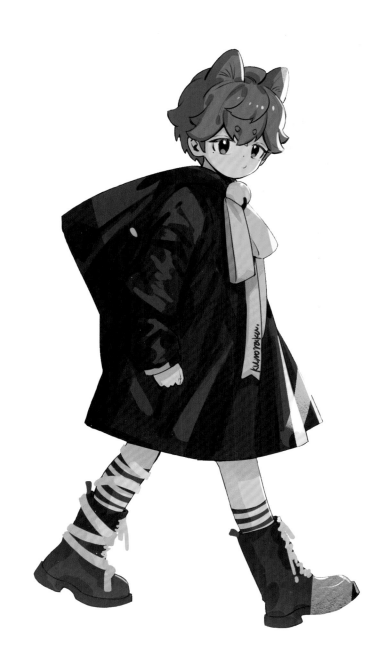

节日

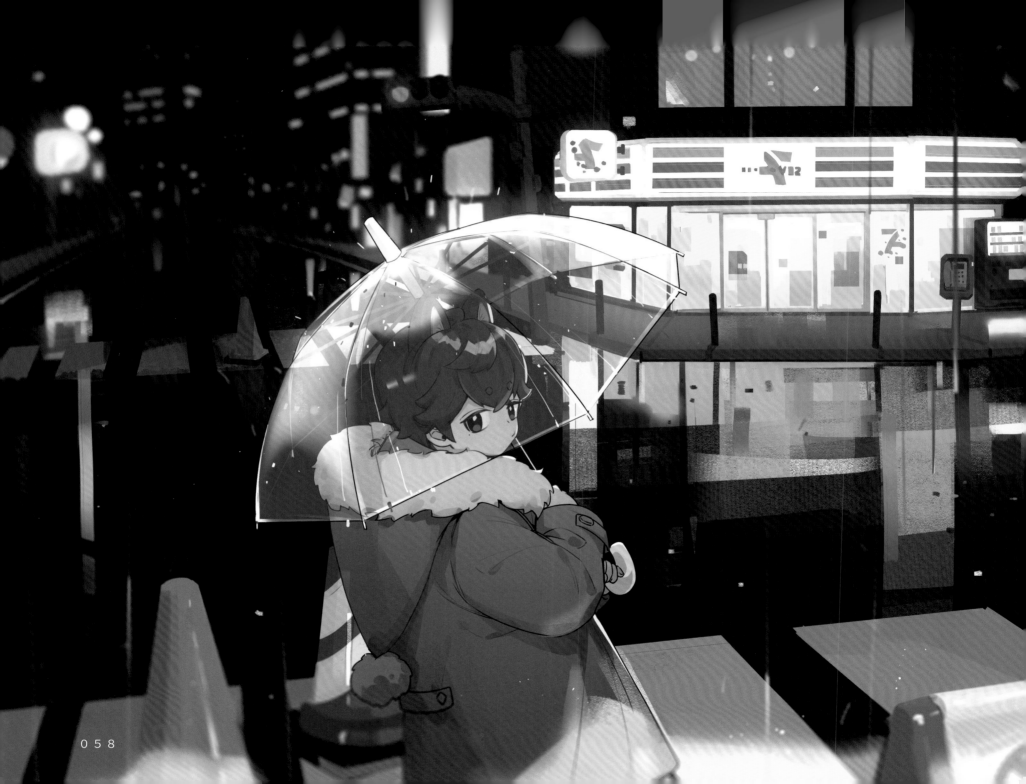

风闪着光

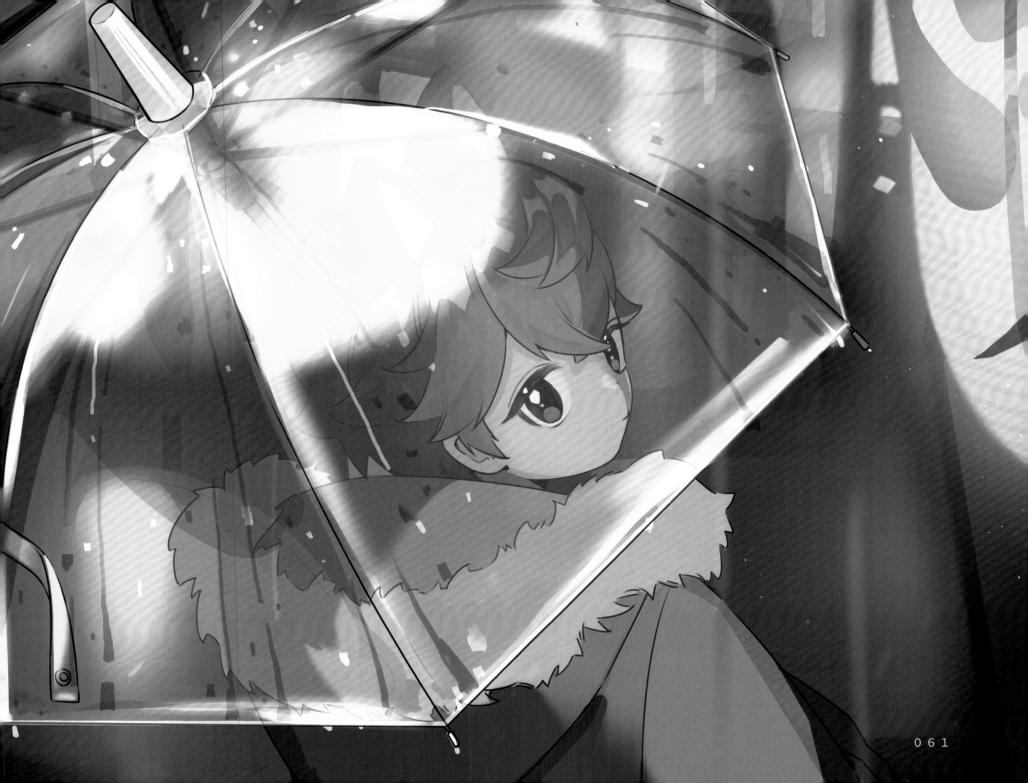

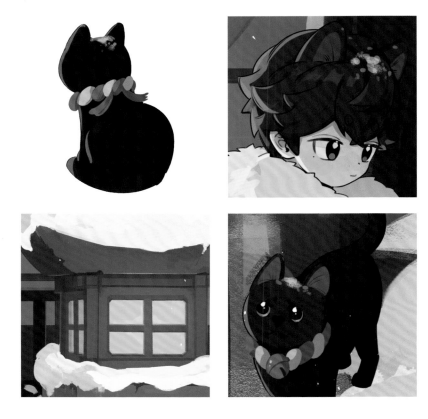

大雪

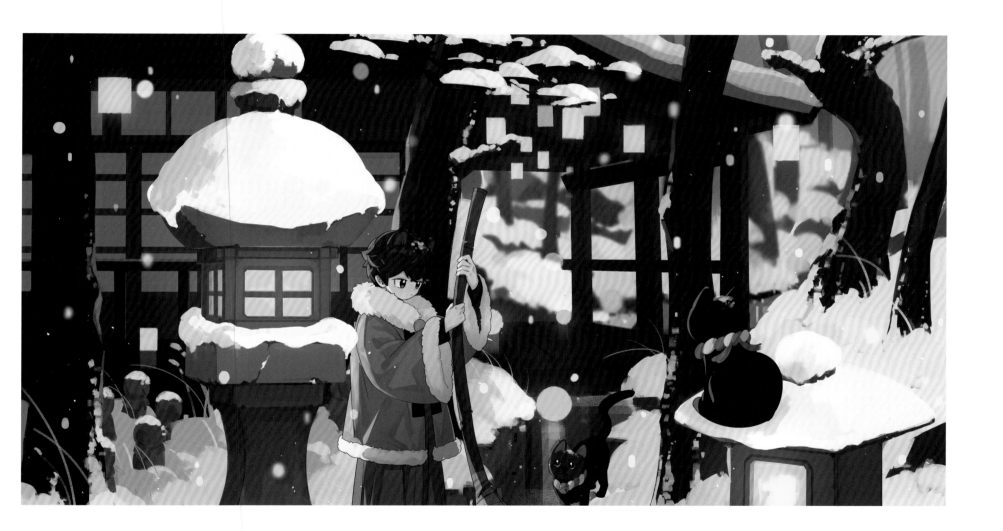

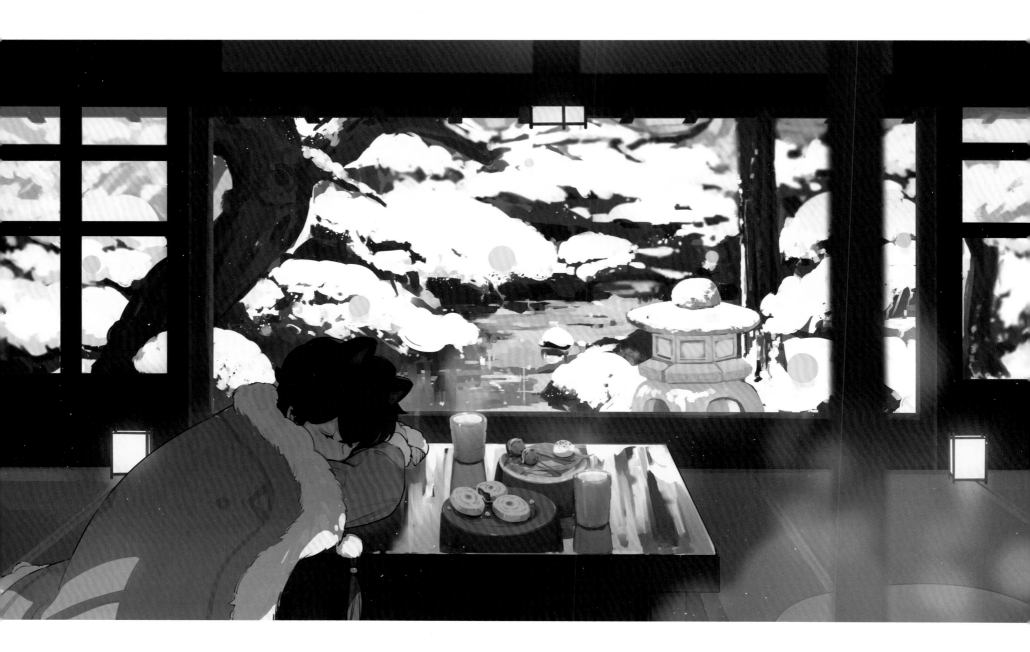

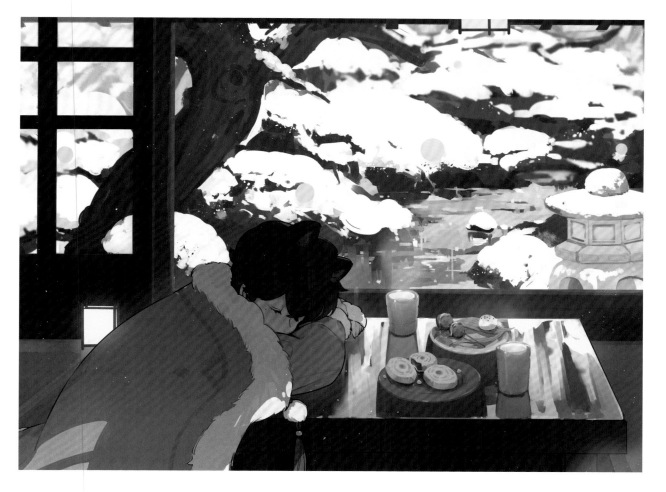

宁静

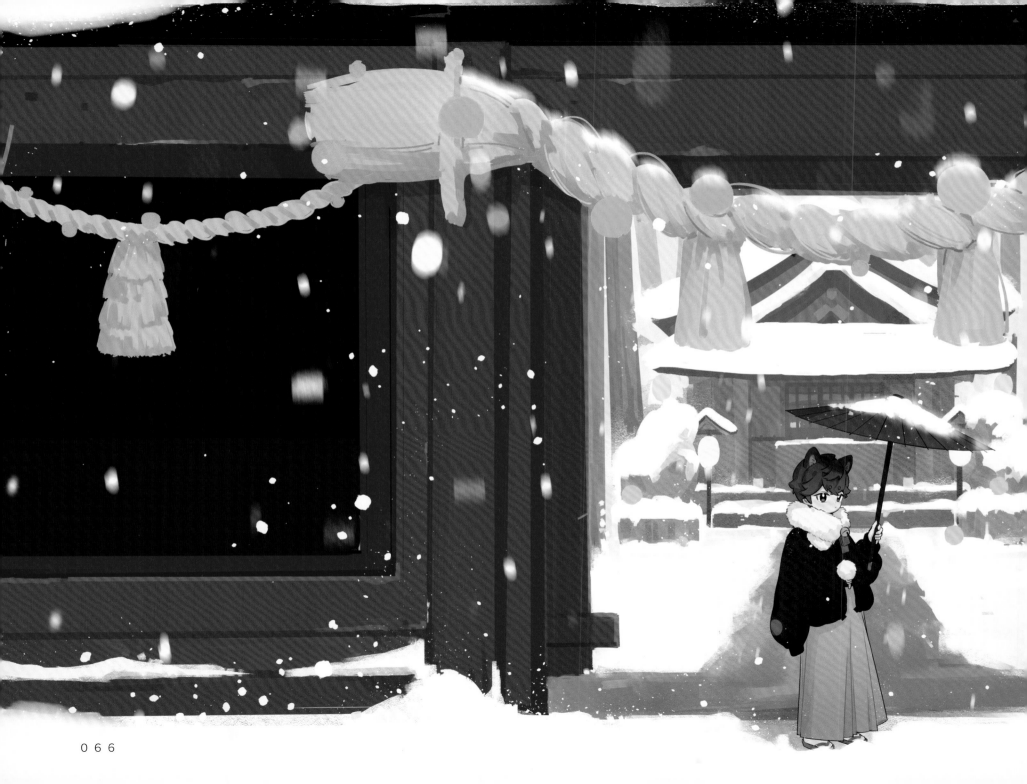

新 年

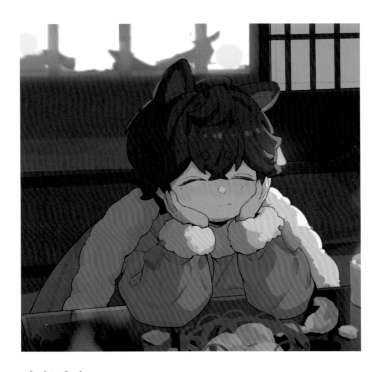

咕嘟咕嘟

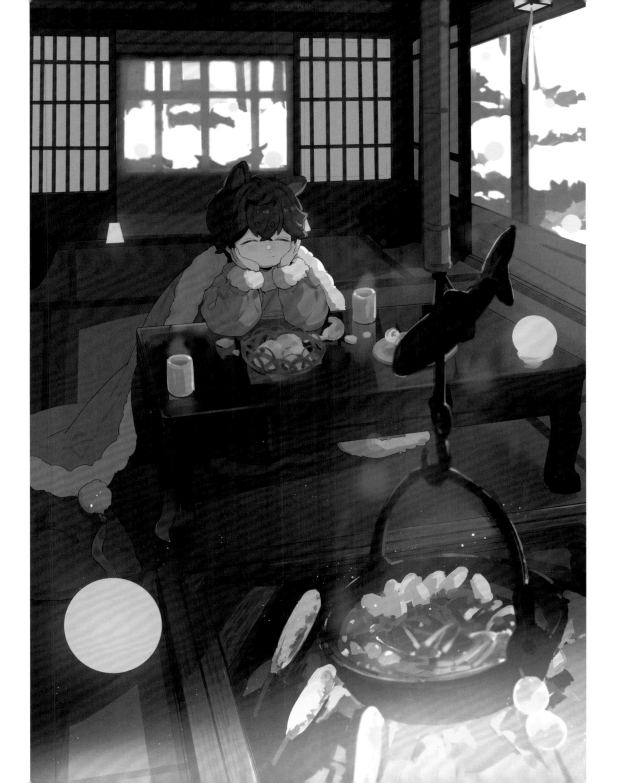

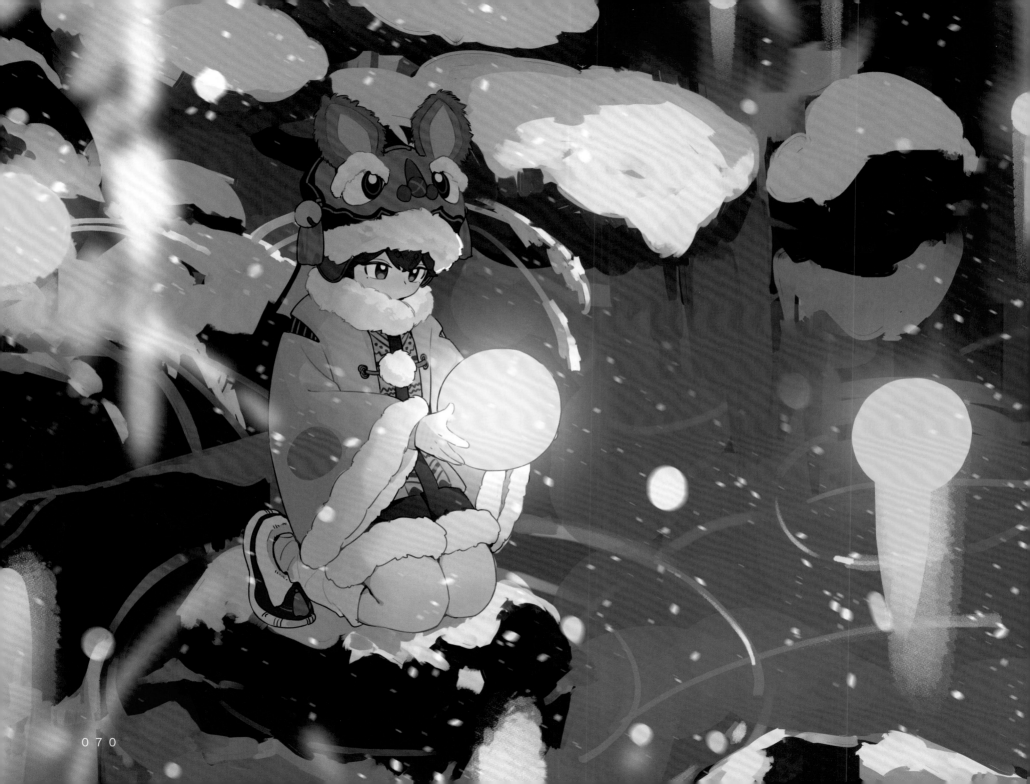

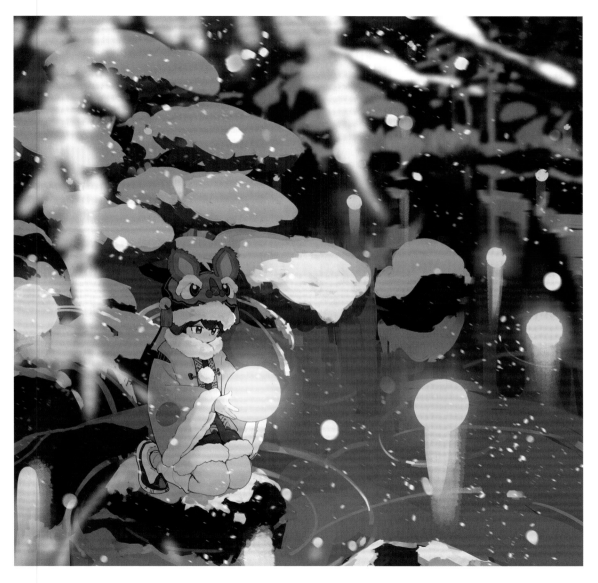

放灯

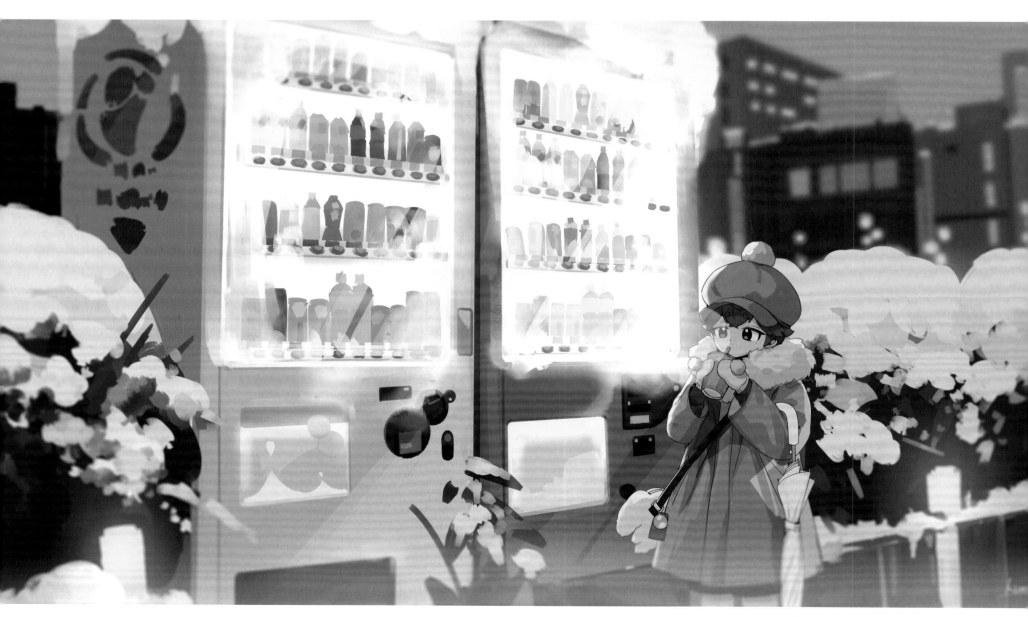

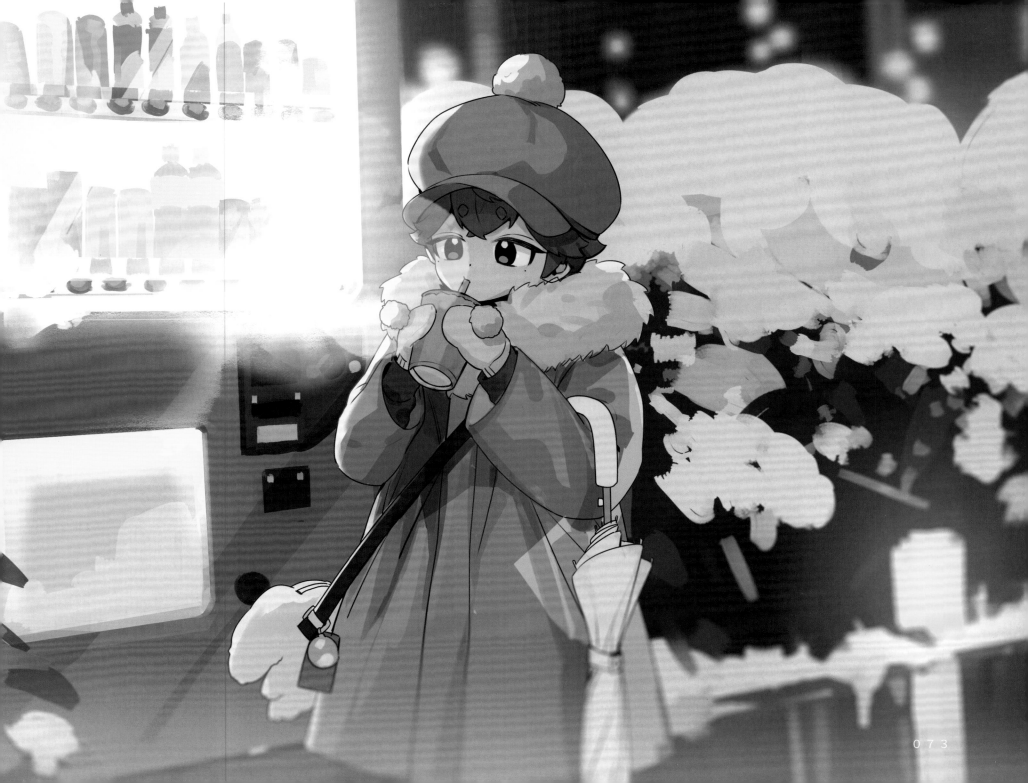

二

创作过程记录

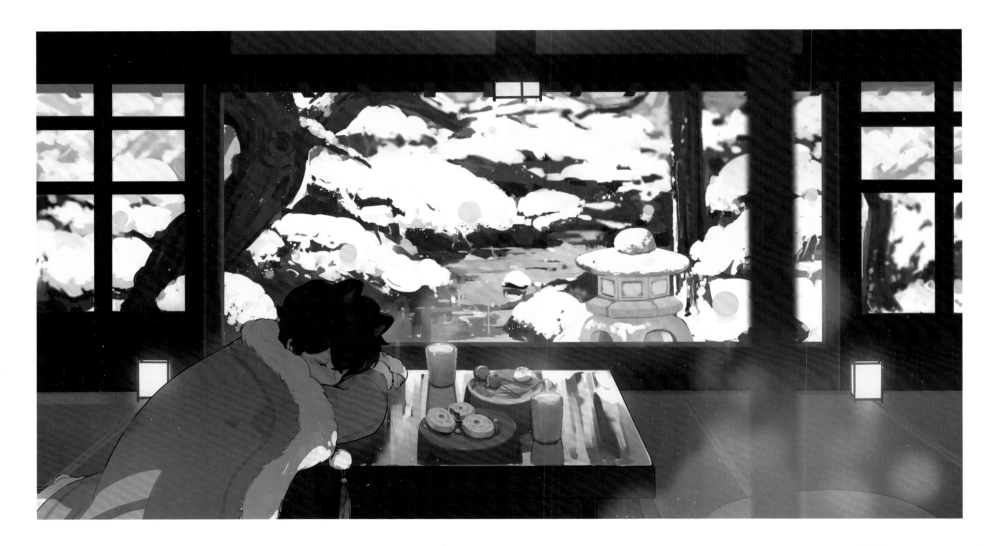

宁静 绘制过程

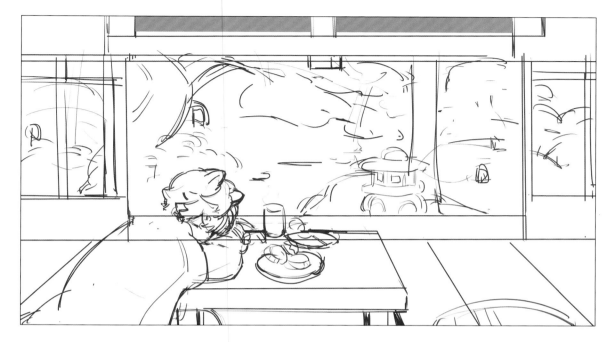

01 绘制草稿。想要表现冬季雪天的午后，在室内睡午觉的宁静场景。重点表现庭院的横幅画卷感。

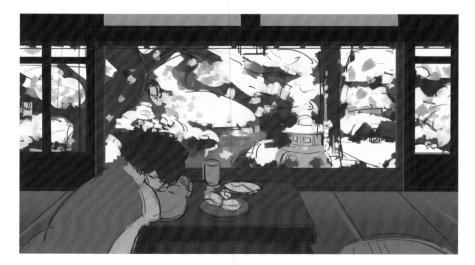

02 铺设基本颜色，选择暖色调，表现温暖的感觉。

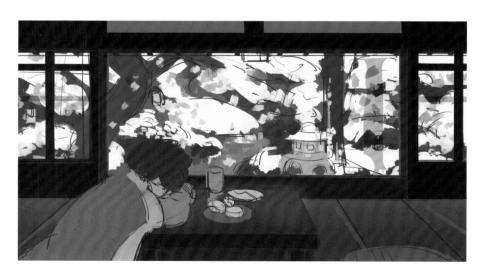

03 调整色彩。调高饱和度。

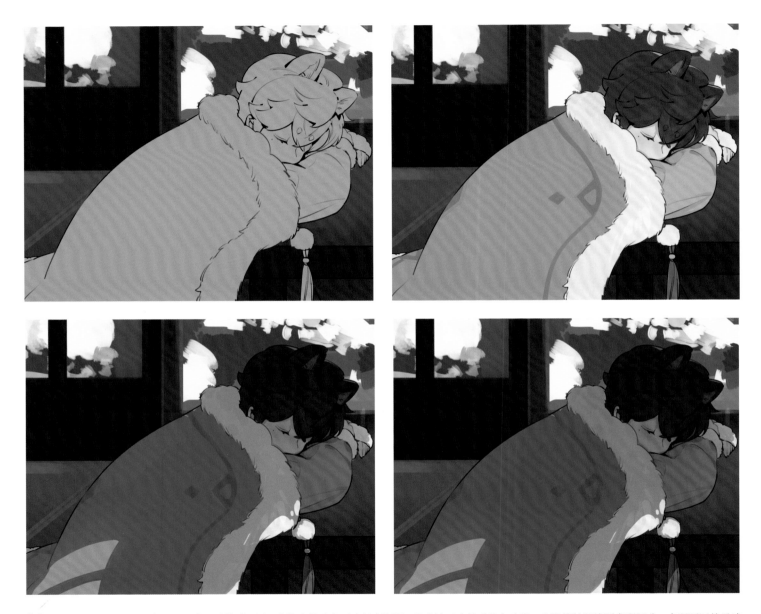

04 细化人物。勾线时，在交界阴影处可以着重强调，直接在线稿上画出闭塞阴影。注意被子上的毛边与头发、衣服等的用线要有所区分，表现不同的质感。然后画上固有色。由于整个人物都处于阴影之中，没有大的光影对比，因此塑造时要用圆润轻柔的笔刷来画。再用正片叠底图层将人物整体压暗，融入环境，之后擦出光斑的形状。最后用喷枪在正片叠底图层喷上一层柔和的暖色，加深暖调。

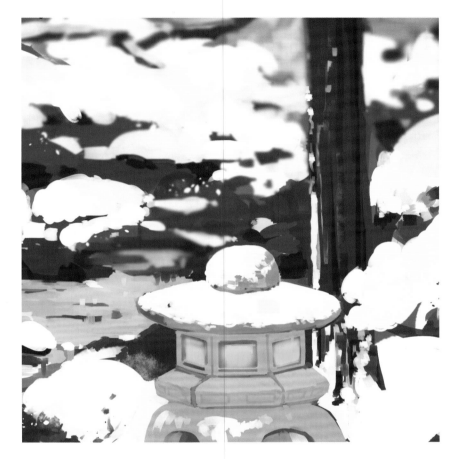

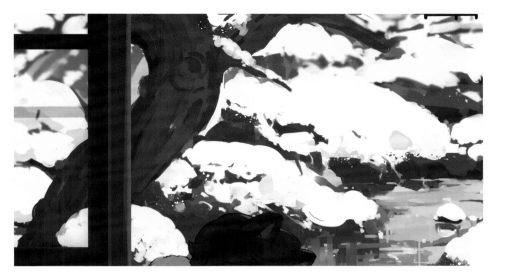

06 刻画树干，并画出雪在树干、地面、水面上时不同的感觉。这里我参考了一些雪景的照片。

05 在保持原有大色块不变的情况下，画出大片的积雪覆盖在地上的样子。画的时候注意积雪的形状有大小疏密等区别，保持大片的雪与细碎的边缘的对比，使用一些粒子笔刷，让雪粒的感觉更自然。

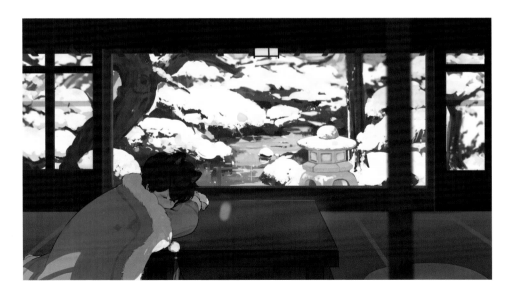

07 初步细化后的结果。

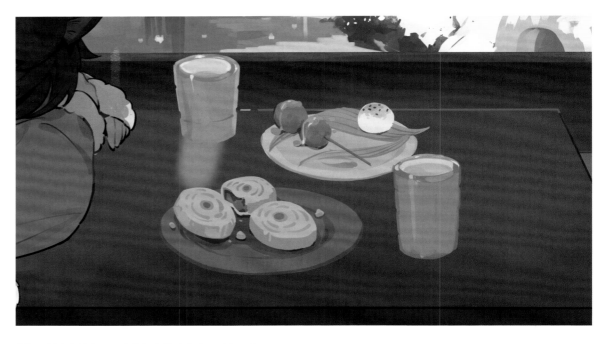

08 细化窗户。画上窗框、窗纸及小地灯。

09 绘制桌上的点心。食物颜色的饱和度可以高一些。

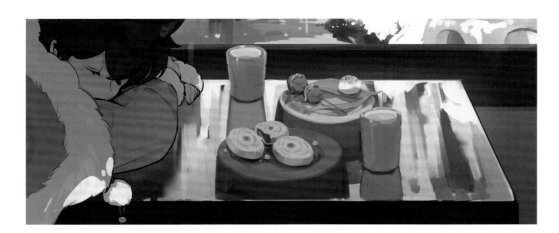

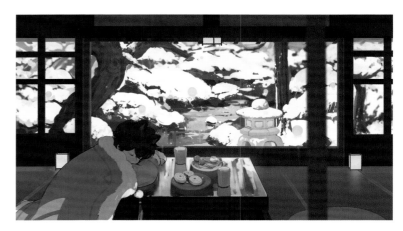

10 绘制桌面对外面雪景的反光，注意人物与杯盘的阴影。

11 进一步细化后的结果。

12 画出窗纸的半透感。

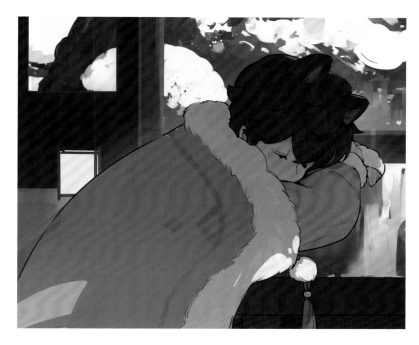

13 用滤色图层在人物背后喷上一层淡淡的白色，可以在一定程度上凸显人物，将人物与背景区隔开。

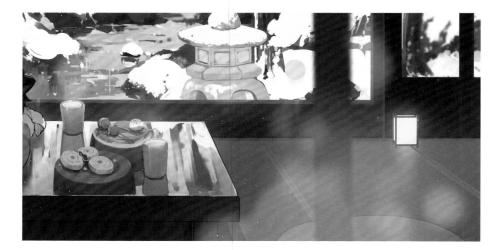

14 在前景画上蒸腾的雾气，暗示有食物正在烹饪，给桌上的杯子也画上热气腾腾的感觉。增添画面给人的幸福感。

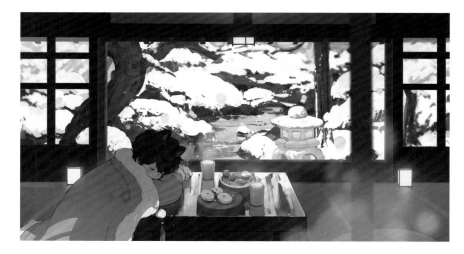

15 调整细节和色彩，完成。

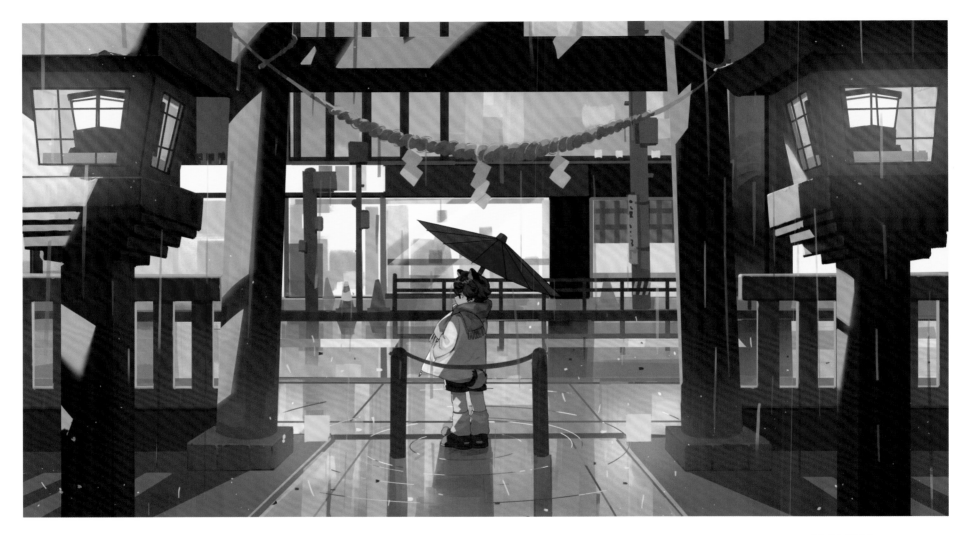

隙间世界　绘制过程

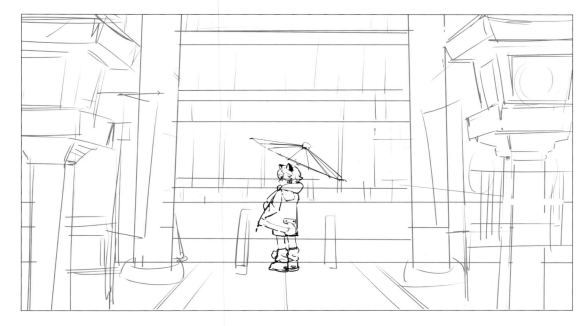

01 绘制草稿。构思是镜头从神社内部拍向外部城市世界，突显神社的静谧与城市的繁华的对比感。选择横平构图，将人物设置在画面正中间，可以体现出从"静"处观察"动"处的感觉。

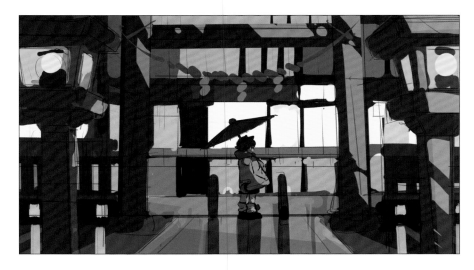

02 从颜色上拉开两处场景的明暗对比，神社内部为暗处，外部城市为亮处。人物处于两个场景的交界处，暗示其人物设定。首先根据设想直接铺设颜色，由于觉得神社暗的部分太闷，所以尝试在画面外设置一个光源，切出神社内的一些亮部形状。在设定画面外的光源时，让画面内的亮部形状从视觉上看起来好看就可以。

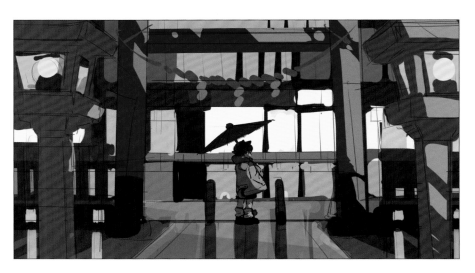

03 尝试改变神社的主体色彩，在铺色阶段要多多尝试各种配色的效果，此处是用"颜色"图层模式进行直接叠色，保留改颜色的余地。翻转画面也是观察画面是否和谐的常用技巧，我在绘制过程中会翻转多次。

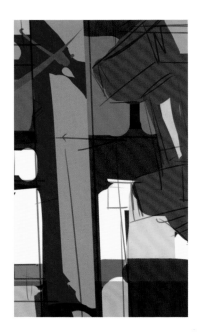
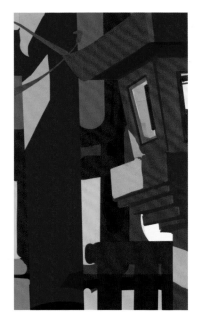

04 绘制灯笼。尝试在当前基础上细化色块，把神社灯笼的结构画出来。

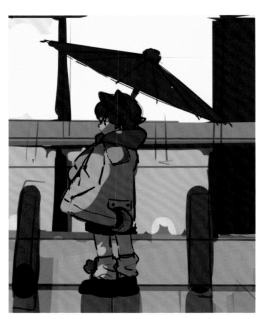
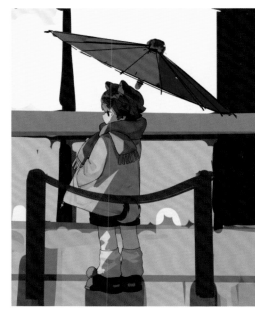

05 细化人物，并且处理了人物的大光影对比，整体提升了人物的亮度，使色调变暖，更加融入场景。区分出伞的亮部与暗部，加强了人物在画面中间的存在感。

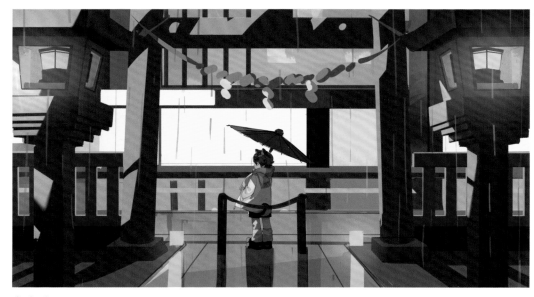

06 神社主体为红色的话，会让画面过于"花"，把灯笼改回青灰色，保留"内静外动"的对比感。加上石灯笼的光晕效果与雨丝，对画面最终效果有一定的把握。

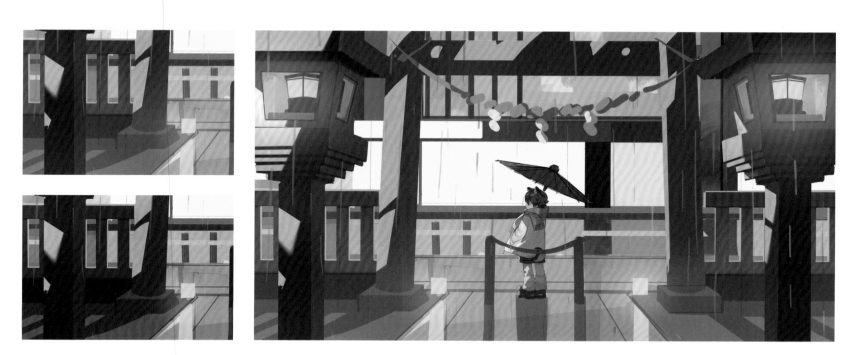

07 在前景处加上一层半透明滤色，可以体现出下雨的朦胧感，并起到拉开前景和中景的作用。

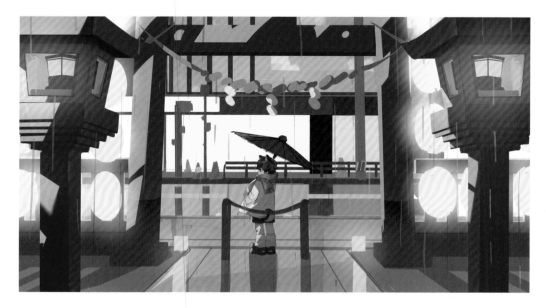

08 在远景加了一些小的街道物体后，继续尝试改变神社颜色，并在中景处加上排列式灯笼看效果。在完成一张画的过程中，细化到一半时依然可以尝试改变大效果，一切为最后的画面效果服务。

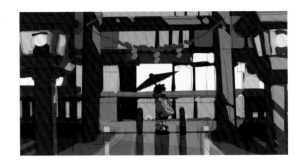
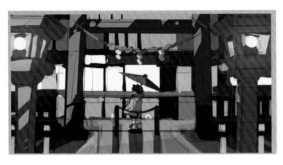
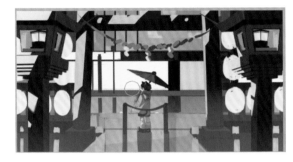
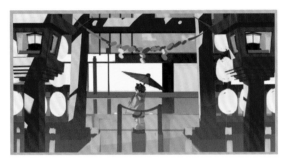

09 绘制过程中，我习惯在不确定效果时将画布缩得非常小，来观察整体效果。这个原理和在写生手绘时人要时不时走远观察是相同的。

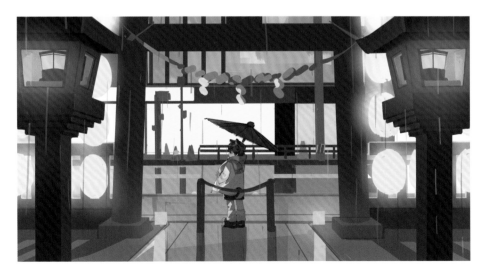
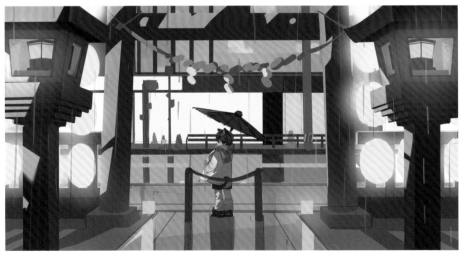

10 确定主体颜色仍旧用青灰色后，调整局部颜色，判断是否还要保留切分的光源。两种效果体现出的画面氛围是不一样的，但并没有对错之分。如果保留切分的光源，则灯笼的加入会导致画面零碎，因此最终选择去掉灯笼，回到最初的大效果上。对画面进行细化，完善地面反射的色彩，加深前景神社的暗度。使用半透明效果图层画出下雨的雾感与光感。可以多多观察现实世界或是照片，再进行自己的风格化处理。

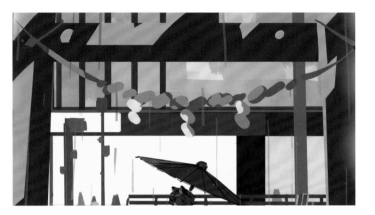

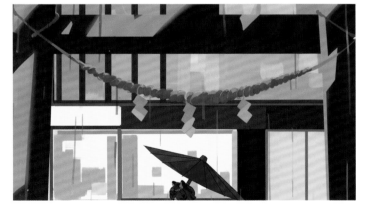

12 细化注连绳与对面街道，加深了鸟居的颜色，处理了鸟居亮部的形状。

11 细化神社的灯笼，加上细节，刻画了一些磨损的痕迹增加真实感。

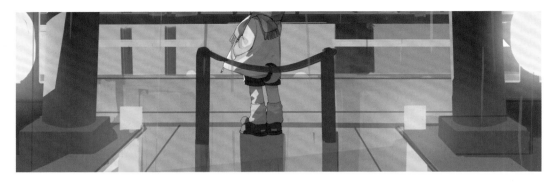

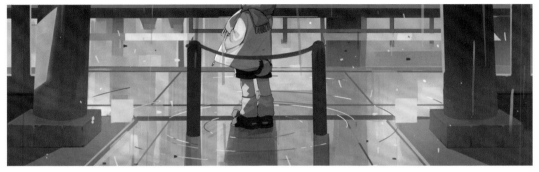

13 在画地面的反光时，在细化图层中画上实际对应物体的颜色，边缘处可以适当进行模糊处理。水面或是湿漉漉地面的反射，并不是像镜子那样完全如实的光线反射，绘制的时候需要叠加一些透明度很低的正片叠底图层降低反射面的明度，再加上一些半透明的灰色增加反光的虚实对比。利用多种图层模式来达到最终想要的效果。在人物脚下画了水波漾开的效果，增添了一些非现实感。

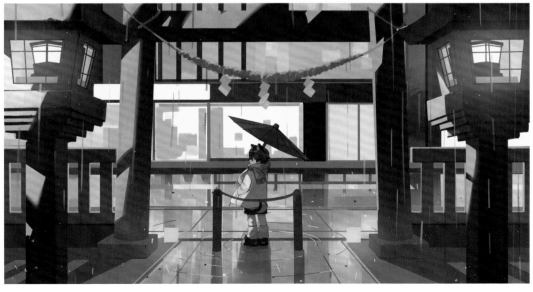

14 细化后的结果。

15 进一步细化街道，使用正片叠底图层与滤色图层，画出街道橱窗的海报及玻璃反射效果。

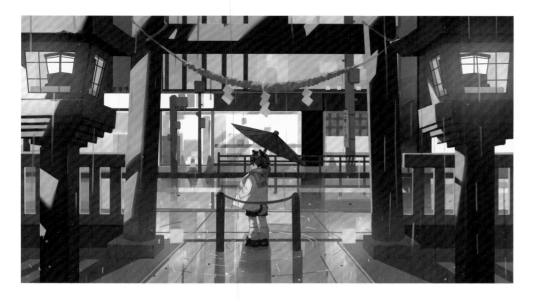

16 细化街景小物，调整整体颜色，完成。

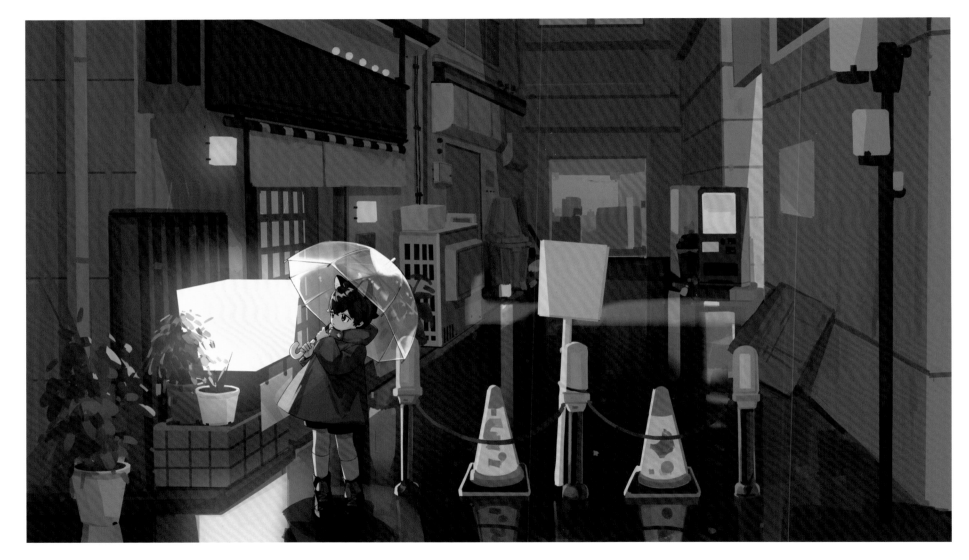

等候 绘制过程

01 绘制草稿。想画暖色调的昏暗小巷，一片暗色中有一个强光源。

02 填充作为参照色的基础底色。虽然想画暖色调，但是我不太习惯用暖色铺底色，所以填充了比较暗的冷色。

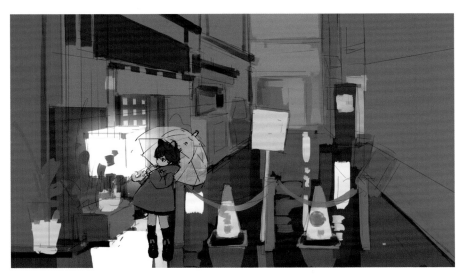

03 添加基础固有色。这个阶段把画面色块的色彩倾向画出来，让色块丰富而和谐。

04 降低整体画面的明度（包括人物），画上视觉中心的主光源，以及地面物体的反光。

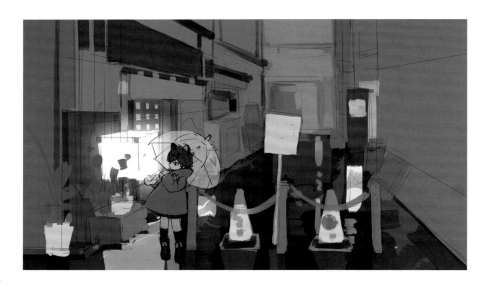

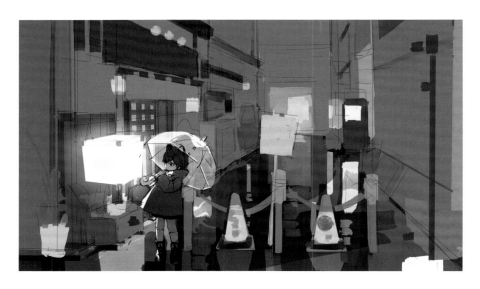

05 调整整体颜色，用正片叠底图层加深地面湿漉漉的感觉，将人物压暗，更融入环境。

06 使用暖黄色的正片叠底图层调整整个画面的色调，达到预想中的昏黄巷子的效果，同时起到了统一色调、压暗其余亮色、强调视觉中心的作用。在这一步将整体效果把控到位，以后细化起来会很轻松。

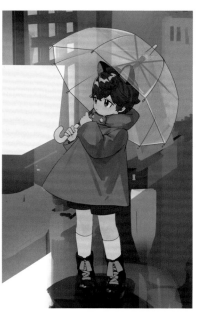

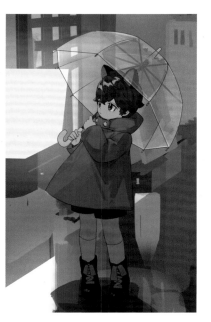

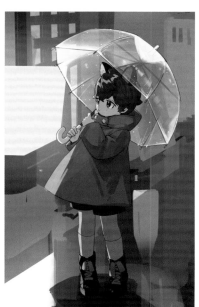

07 细化人物。勾线后画上固有色。在画人物时，也要注意图形的疏密，例如衣服的褶皱亮暗面要有整有碎。然后根据光源细化透明伞，用正片叠底图层把人物压暗，用发光图层画出受光部分。

 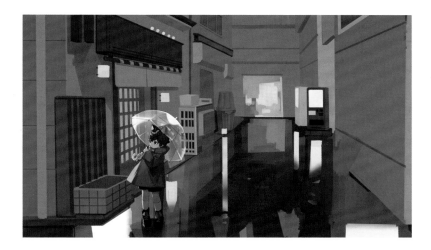

08 细化场景，归拢色块，注意大小疏密的区分，点、线、面并存。

09 初步细化的结果。

10 增添场景中的小物件，画上小盆景和路障。

11 细化远景中的细节。

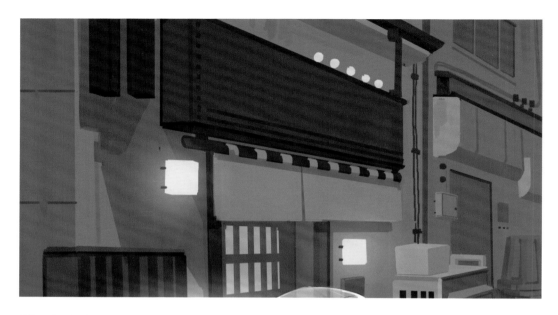

12 用有颗粒感的笔刷给墙面添加雨痕等痕迹,使其有陈旧感。

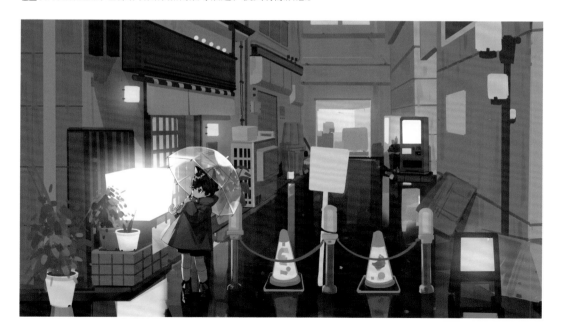

13 画上一些纸板,增添生活感,右边的灯设置成了灯泡不会发亮的路灯。

14 进一步细化后,画面整体已经较为完善。右下角的光源最终去掉了。

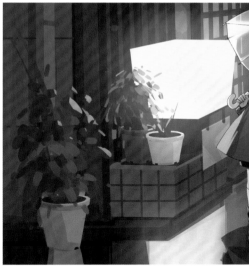

15 压暗巷子深处，从视觉上让巷子显得更深。在右边转弯处增添光线，给画面一个"透气"的地方，此处光的颜色倾向画得比较明显，能够给画面"提神"。压暗小盆景的背光面，并将其受光面画出来，使其融合环境。路障画法同上。

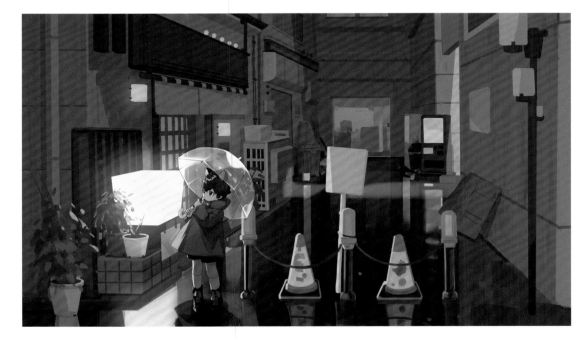

16 将主光源的发光效果调暗一些，加上雨丝与伞上的水滴，调整细节和颜色，完成。

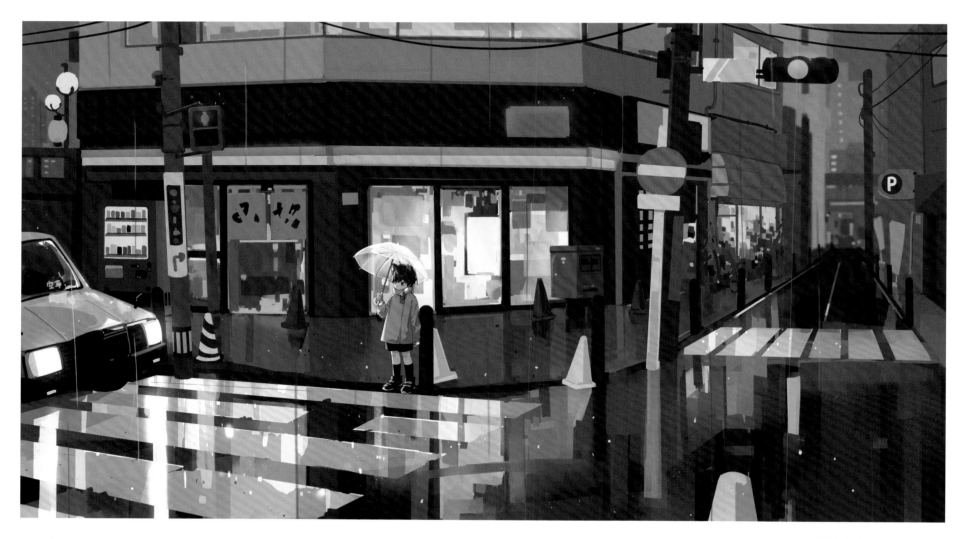

潮湿光色 绘制过程

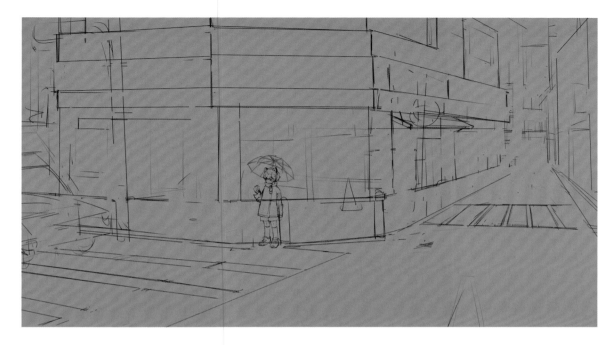

01 想画傍晚时分的雨天路口。绘制草稿，填充基础底色，奠定画面的明度基调。

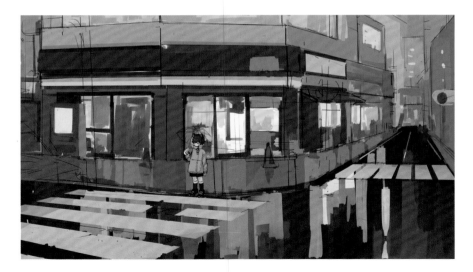

02 根据基础色铺出场景的基本颜色。此时要把人行横道单独分一个图层放在上方，以便后续的细化。

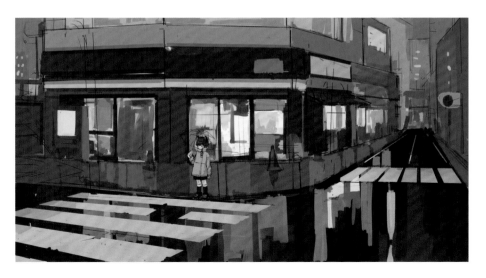

03 调整颜色，增强了对比度和饱和度，大致确定了最后的色彩效果。将画面中的物体以不同颜色和大小的色块大致区分，无须精确分清到底是什么物体。

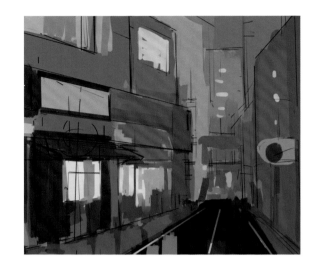

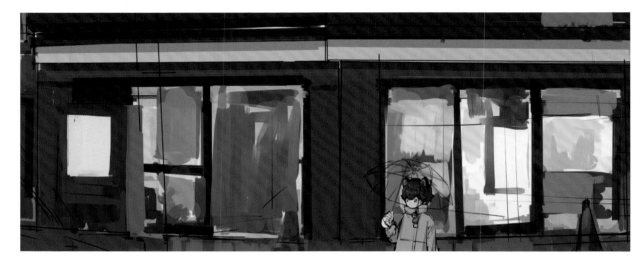

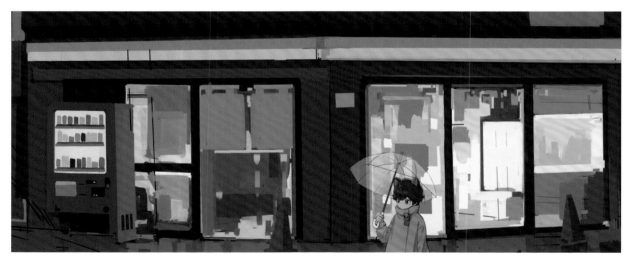

04 开始细化。由于草稿阶段已经将色调定得很明确，直接按照色块细化即可。在画远景时，适当画一些形状不同的小色块，能够形成"假细节"，不需要花费太多气力。

05 规整橱窗的色块，注意色块的大小、疏密，以及是否能从这些色块中脑补出街边店铺的样子。

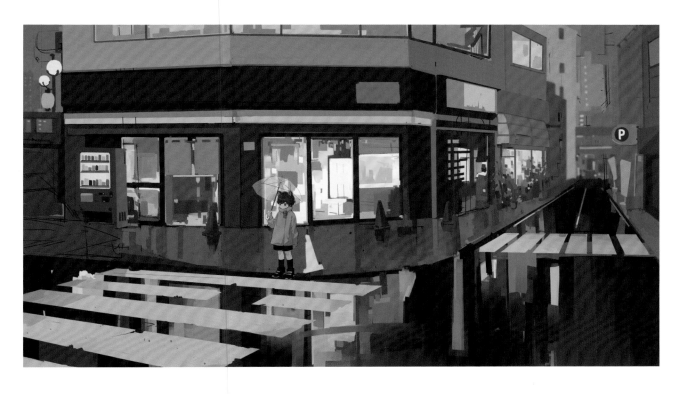

06 初步细化的结果。

07 增添场景中的小物件。在透视线上画上相同的物品（如图中的柱状路障），能够体现出近大远小的感觉，加强透视感。

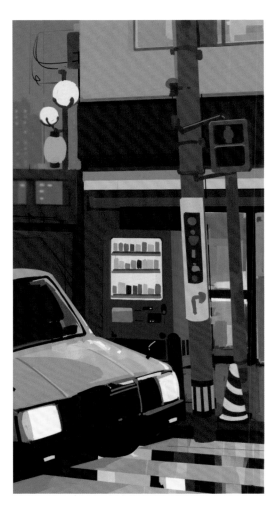

08 画上出租车和红绿灯，可以多找这方面的参考，根据照片来画，对细节有所取舍。

09 细化人行横道。用正片叠底图层画上一层阴影，再用发光图层画出其受到周围光照的感觉，同样多参考照片来画。最后画上被出租车车灯照射的亮光以及被照亮的雨珠丰富细节。

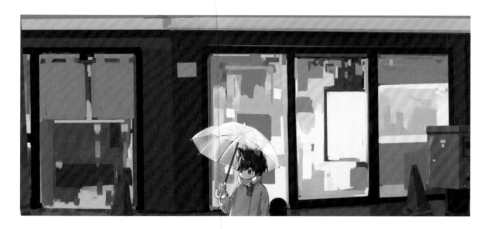

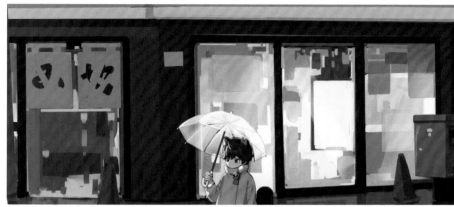

10 用正片叠底和滤色图层画出橱窗玻璃。

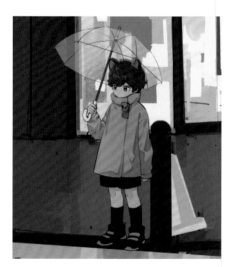

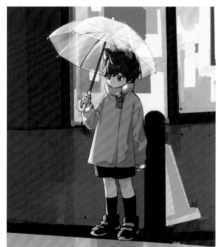

11 画出人物被车灯照亮的受光部分，使其融入环境中。

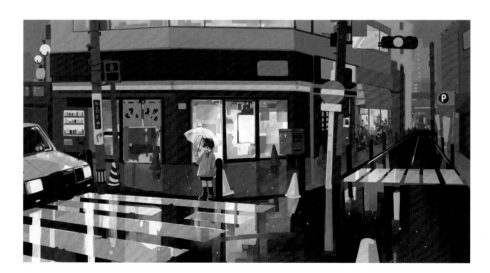

12 进一步细化的结果。

13 画上电线等细节。

14 画上路面的反光，区分地面湿度。

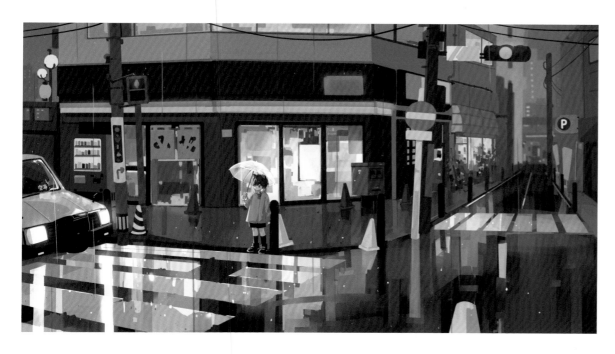

15 细化完成。

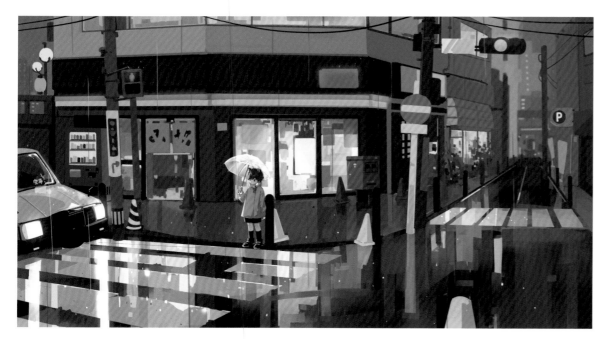

16 调整细节和颜色，完成。

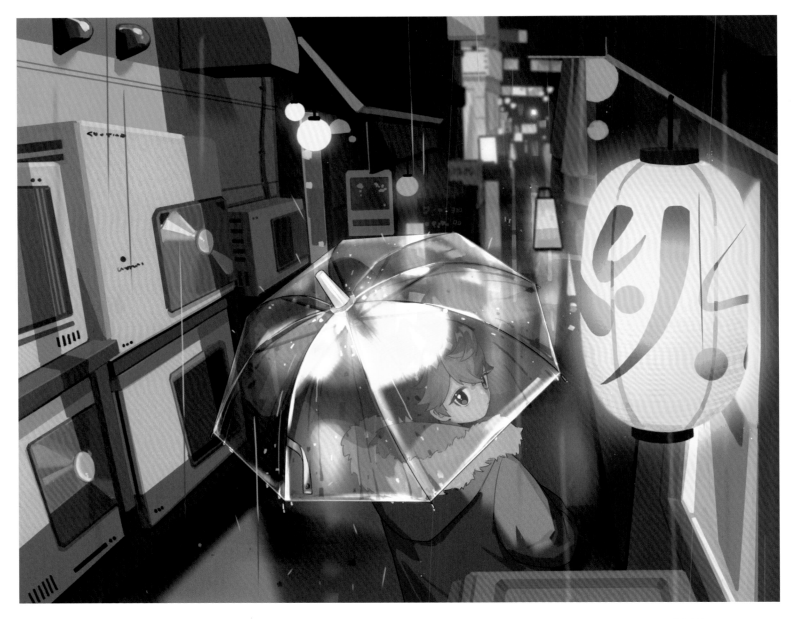

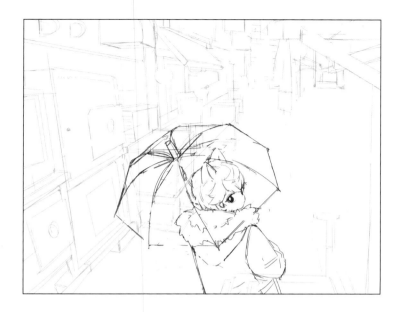

01 绘制草稿。构图上注重人物与灯笼到镜头视角的互动,确定出小巷的纵深感,人物处于画面的中间偏右下,带有俯视感,能比较准确地体现出镜头的机位。

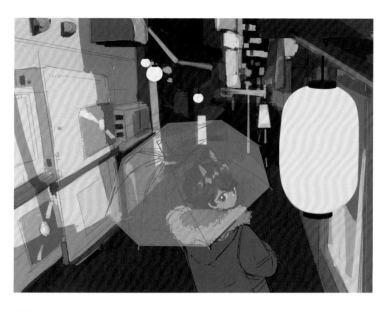

02 平铺出大体配色。整体都偏向黄棕色调。尽量让近处的色块大而完整,远处的色块密而碎,从色块分配上体现出近大远小。

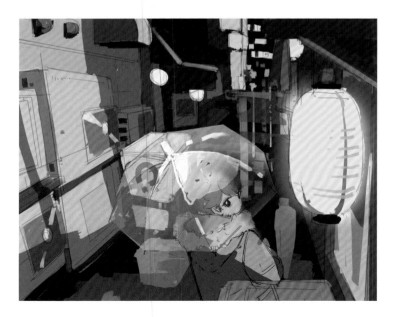

03 运用图层效果叠上一层黄棕色让色调更统一,画出大致的光效。

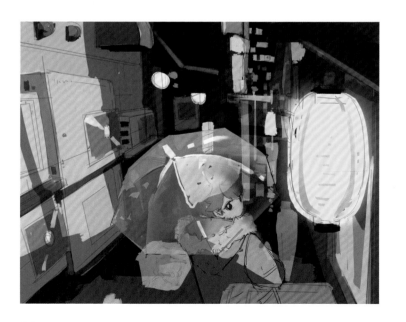

04 将远处的色块进行压暗处理,让巷子看起来更幽深。

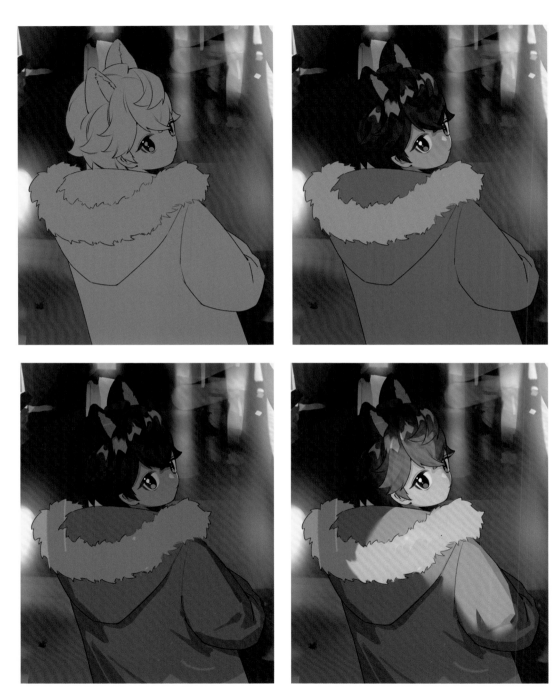

05 细化人物。直接在草稿基础上整体进行细化，勾线后填充基础的灰色，在这之上使用图层蒙版功能平铺上颜色。图层蒙版功能可以让上层的颜色不涂出最底下图层的范围。之后使用正片叠底图层，叠上一层灰绿色让人物整体融入环境。在草稿的基础上，把打在人物身上的光影形状画得更加明确。光影切忌都用模糊过渡来画，还要有锋利的边。

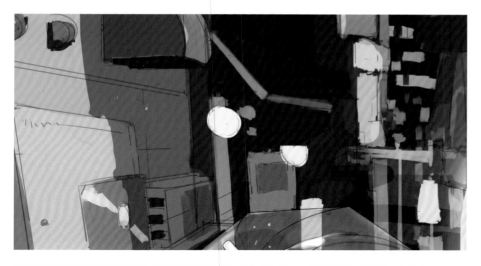

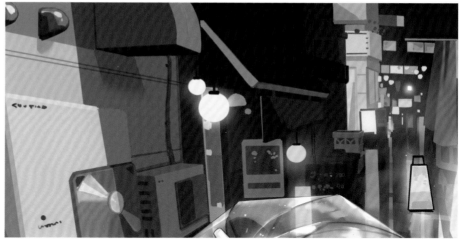

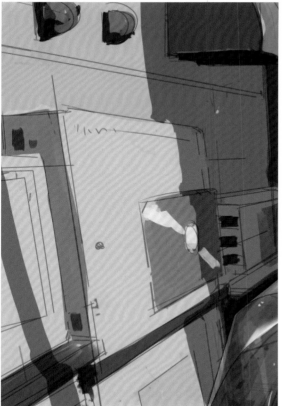

06 细化场景。在草稿的基础上新建图层，把草稿图层隐藏，直接按照色块平涂。细化过程中要不断注意色块的形状是否太乱太碎，整体要保持近大远小。

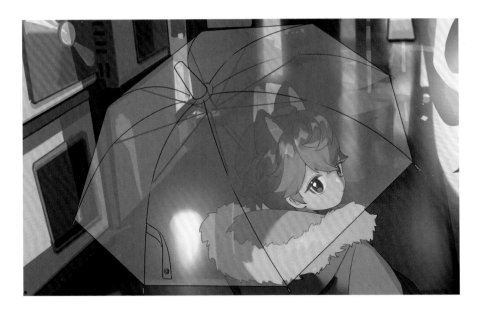

07 绘制透明伞。找相似角度的伞作为参考，画出伞的基本形状，填充一个半透明的图层作为伞的最基本的底色，透明度可以根据需要调整。

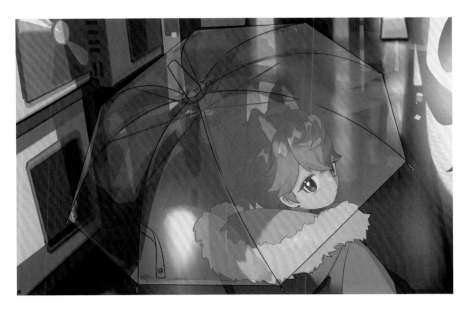

08 判断大致的光源方向，用正片叠底图层画出伞背光部分的阴影，边缘可以用模糊或者柔软的橡皮擦擦出过渡的感觉，同样根据需要调整这部分的透明度。

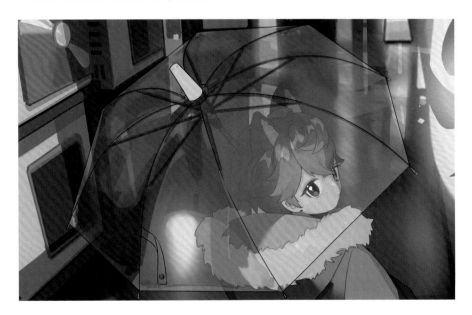

09 画上骨架、伞柄、伞顶部的部分，伞柄可以根据参考来画，注意画出一定的对称性。

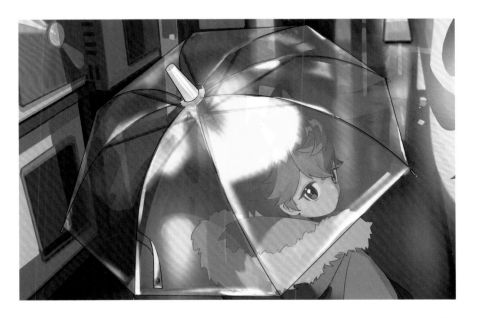

10 根据光源画出伞上被照亮的部分，部分边缘进行软化处理，注意亮部形状要有大小对比，会更好看一些。

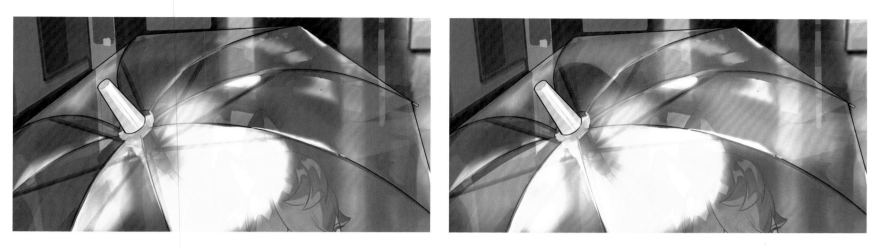

11 根据需要分别增添一些阴影和比较弱的亮部，可以更好地凸显出透明感，总体根据伞的朝向绘制即可。

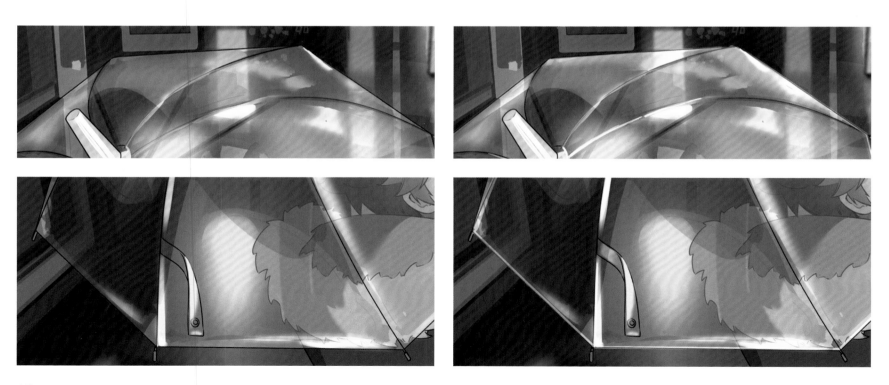

12 伞的下部边缘由于伞骨的作用力会有绷紧的状态，绘制出边缘线，同样能提升伞的透明感。

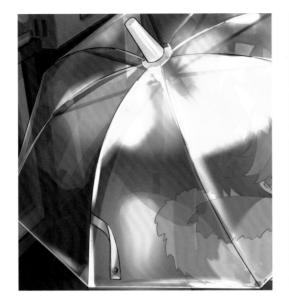

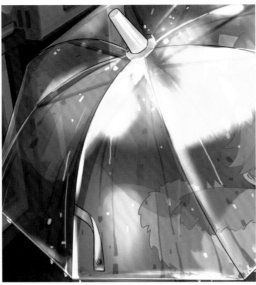

13 画出雨滴在伞上的样子，区分被照亮与没被照亮的雨滴的颜色，区分雨滴的大小及不同的形状，增强真实感。

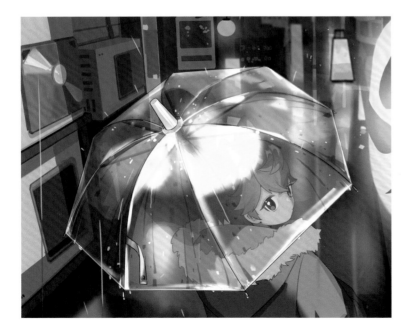

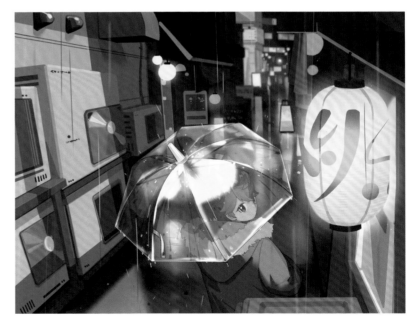

14 加上雨丝，以及雨落在伞上反弹的一些表现，透明伞的绘制就完成了。

15 使用曲线功能进行色彩调整，体现昏黄的光感。整体添加雨丝效果，对远处景色使用高斯模糊，使镜头聚焦在近处。

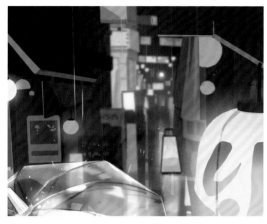

16 使用高斯模糊前后的效果对比。可以见到模糊后，细雨朦胧的氛围感更强。

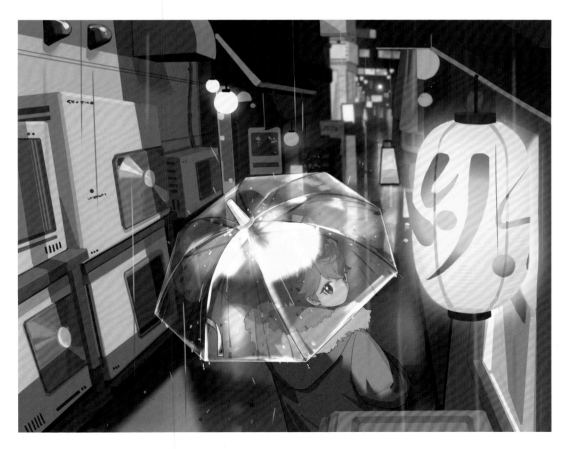

17 最后进行效果微调，完成。

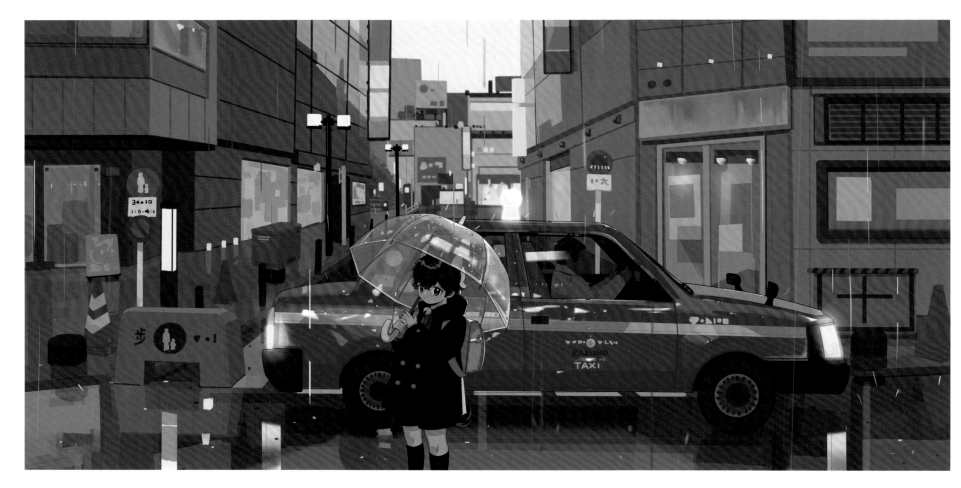

日常巡逻 绘制过程

01 绘制草稿。

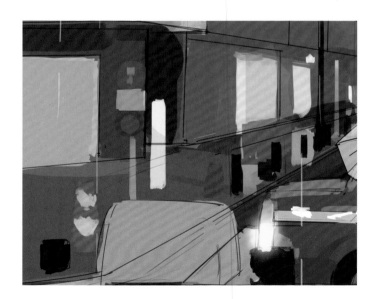

03 添加街景物体，画出远景建筑的颜色。

02 铺设底色。

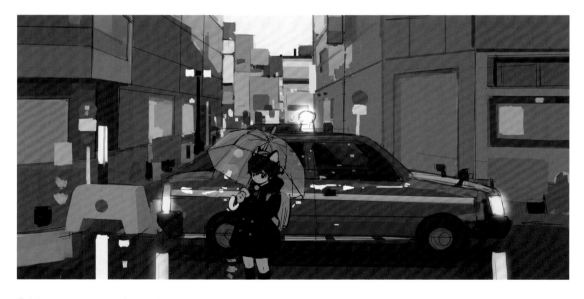

04 整体压暗，调整颜色，加上光效等看效果，在这一步大致定下最终的效果。

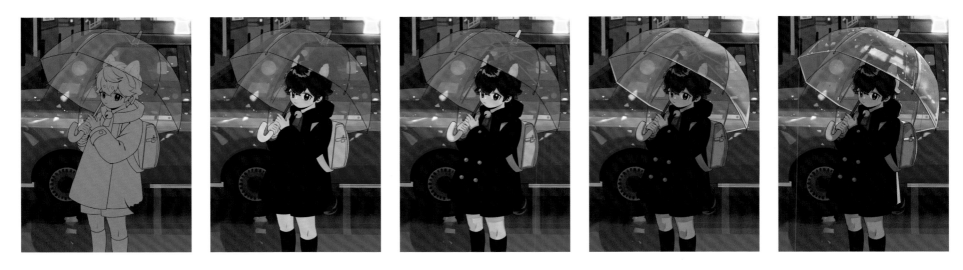

05 细化人物。勾线，填充打底色，画上固有色。用正片叠底图层画出阴影，画上服装细节。整体压暗，用滤色图层画出透明伞的质感。用发光图层画上伞的细节，画出人物的受光部分。

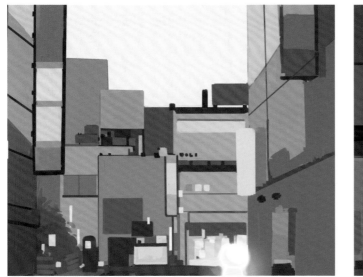

06 细化场景。画远景建筑时注意色块大小对比，可以用多个小色块来暗示建筑细节。

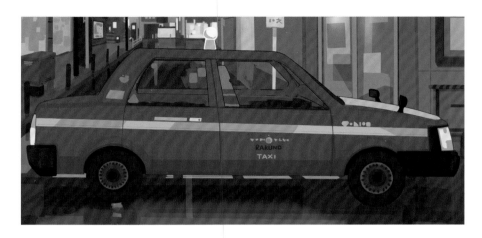

07-1 细化汽车。参考照片，画出汽车的形状后，画上固有色，注意一些车上的车标细节。

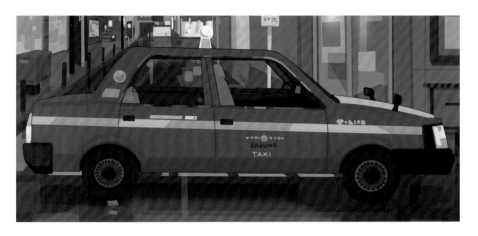

07-2 用正片叠底图层将窗户部分压暗，画上金属轮廓。

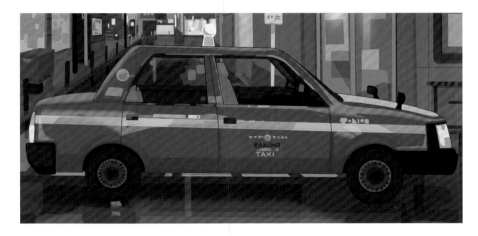

07-3 用滤色图层画出车身的反光，表达材质。注意形状和边缘要有软硬对比。

07-4 用发光图层画上车身反光出来的街道的细碎灯光，形状可以画得像"碎玻璃"，同样注意边缘处理。用发光图层画上车灯与车顶的灯。

07-5 画上车内的驾驶员。

07-6 整体压暗车的颜色，使出租车融入环境。

07-7 添加更多的反光碎片，画上车灯的反光，完成对汽车的细化。

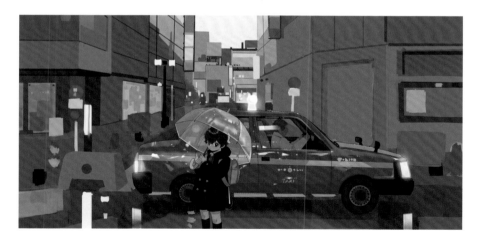

08 初步细化后的结果。

09 细化场景。归拢色块，用混色技巧在墙体上表现出水泥
材质，细化三角锥、路灯等物品。

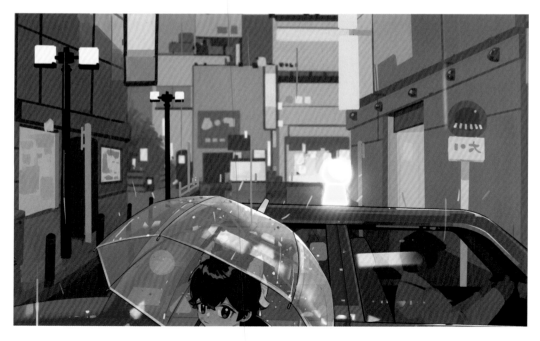

10 细化远景，用高斯模糊处理，画上雨丝。

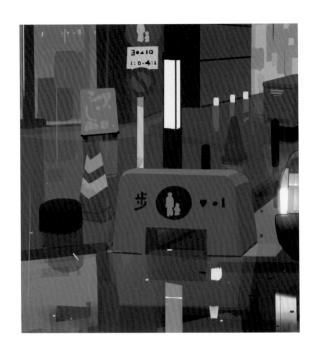

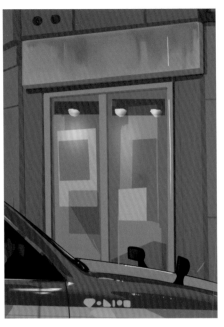

11 细化路边的反光，用几个透明度不同的滤色图层叠加来做效果。用正片叠底和滤色图层画出玻璃门的感觉。

12 用滤色图层画出高楼上的窗玻璃，刻画墙面。

13 画出车底部的阴影以及路边的反光，用几个透明度不同的图层达到交叠的效果。

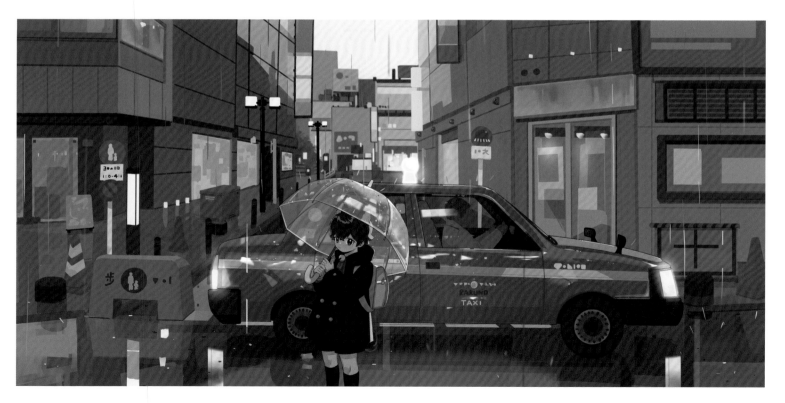

14 调整细节，完成。

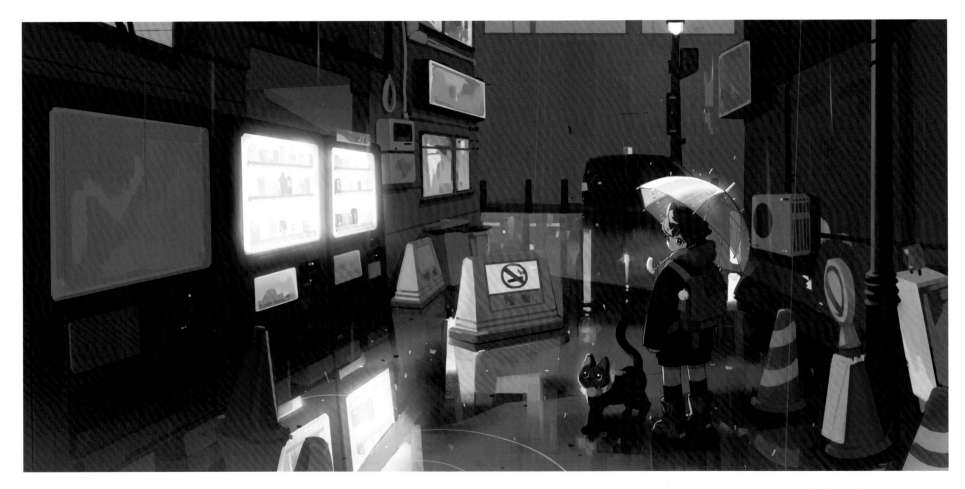

城市里的秘密 绘制过程

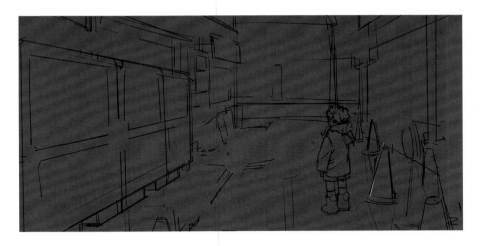

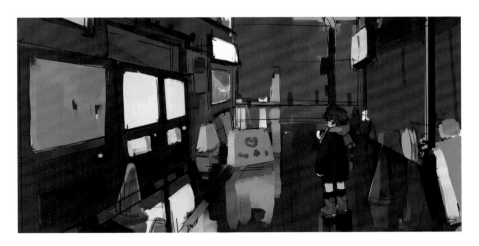

01 想画深夜中被自动贩售机的光照亮的一条巷子，体现物件旧、东西杂乱的感觉。绘制草稿，并且填充一个想作为整张图基调的色调。接下来铺色会根据这个整体的色彩来推导。

02 根据之前填充的颜色铺出符合环境的物体颜色，在有基础色作为参照的情况下，可以明显感觉到各个物体的颜色是否太过跳脱于环境。

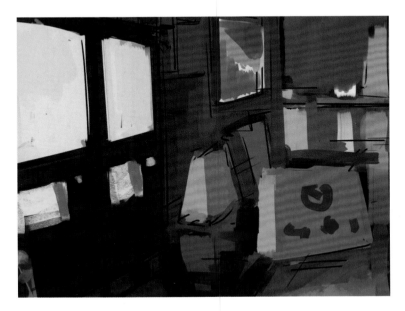

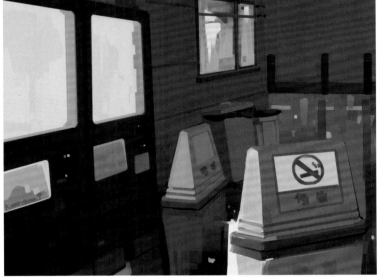

03 直接在草稿上新建图层，开始归拢草稿里混乱的色块。以平涂为主，注意色块大小、疏密的安排。

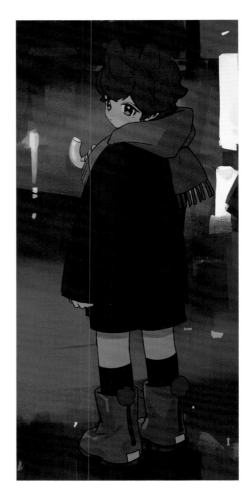

04 一边细化一边调整颜色的明暗，分清受光面与背光面，让颜色融入暗巷环境。

05 细化人物。勾线后填充灰色作为打底层。平涂上固有色后，使用正片叠底图层让人物融入暗色中。

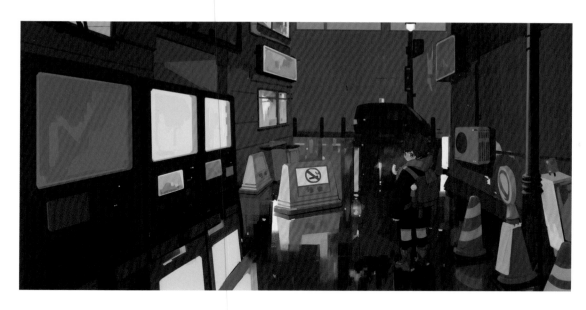

06 初步细化后的结果。

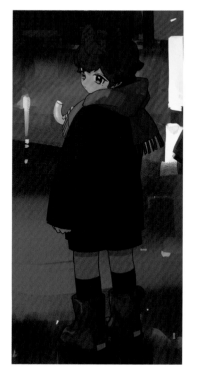

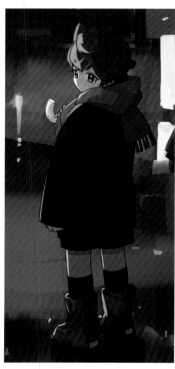

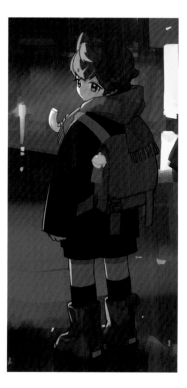

07 画出人物受光源照射的轮廓形状，增添小书包作为细节道具。绿色的小铃铛作为人物的特征之一，带有自发光的特质，可以吸引人的视线。

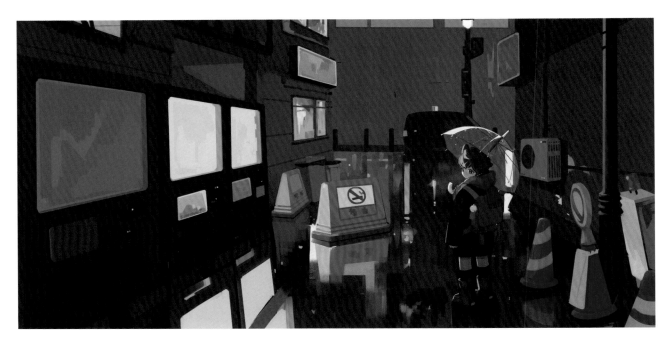

08 细化人物后的结果。可以感受到人物更加有身处这个环境中的感觉了。

09 细化贩售机内的饮料瓶，画出建筑上物件的细节。

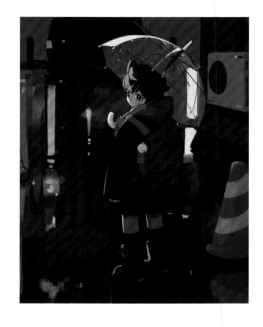
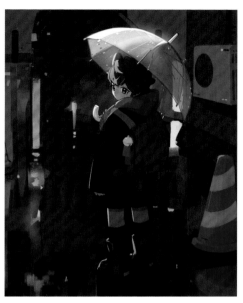
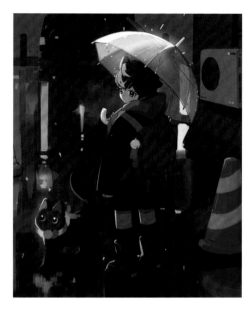

10 绘制雨伞，表现雨水落在伞上的样子，画上随行的小猫咪。

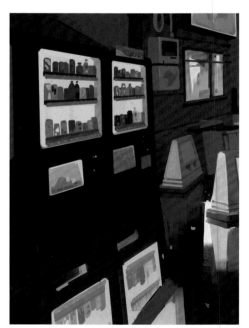
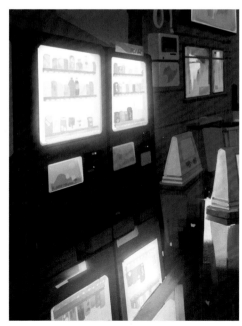
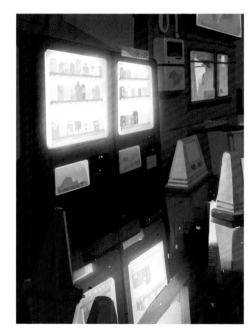

11 画上贩售机的光效，以及地面反射面的投射，在画面左下角画上三角锥并添加细节，丰富画面。

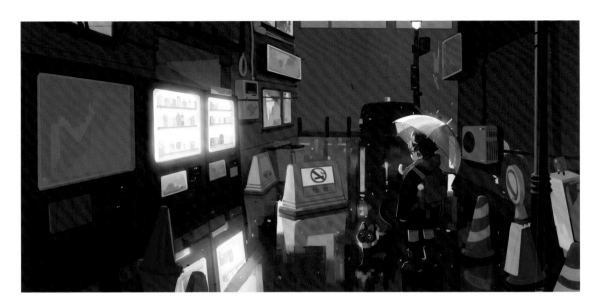

12 进一步细化后的结果。

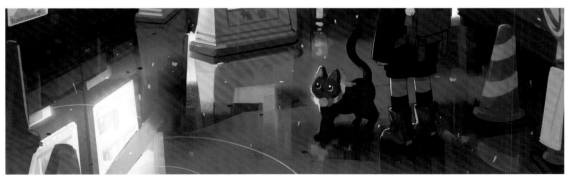

13 在地面用半透明图层画上路面反光的感觉，更细致地增加雨夜路面的真实感。

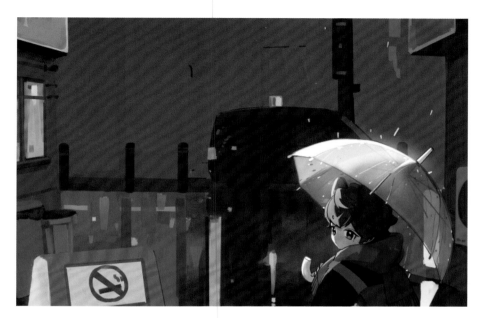

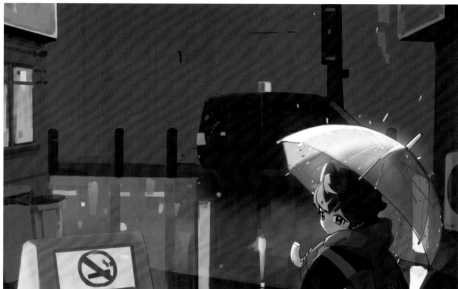

14 在远处路面加上一层灰紫色的反光，丰富画面，给画面"提神"。

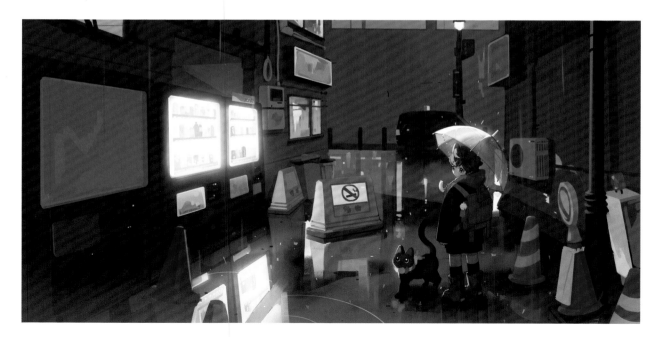

15 微调各种细节，完成。

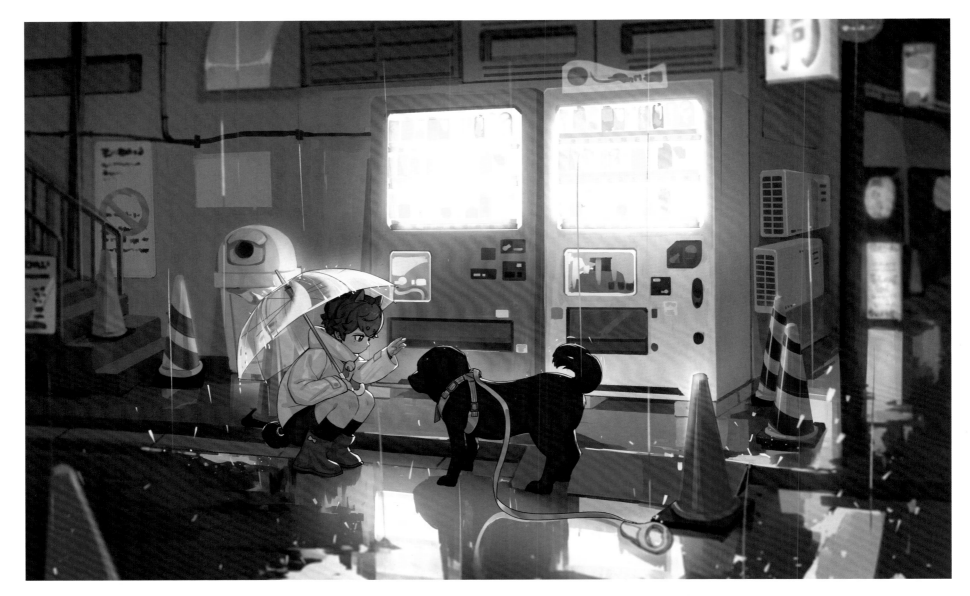

走丢的小狗 绘制过程

01 绘制草稿。想要描绘的场景是人物遇到了一只走丢的小狗，捕捉到了他蹲下要伸手去摸小狗的那一瞬间。将视觉中心放在画面左下接近黄金比例的位置，用狗狗的项圈暗示出它可能是散步中走丢的。画面右侧画出一部分小巷，可以让场景有一种延伸出去的感觉，否则缺乏远景会容易显得闷。

02 填充基本底色，作为画面整体的明度参照。

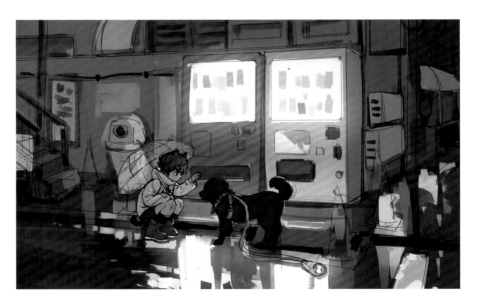

03 根据底色铺上符合环境氛围的色彩。

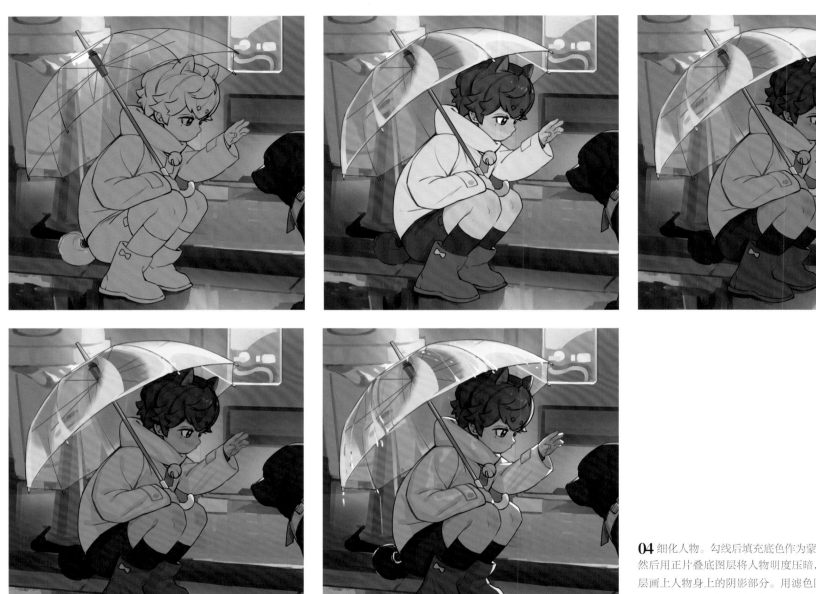

04 细化人物。勾线后填充底色作为蒙版参照层，画上固有色。然后用正片叠底图层将人物明度压暗，再新建一个正片叠底图层画上人物身上的阴影部分。用滤色图层将雨衣带有的反光效果画出来，但因为人物整体压在暗色中，所以不用画得很明显。最后画上贩售机的灯光造成的轮廓边逆光。

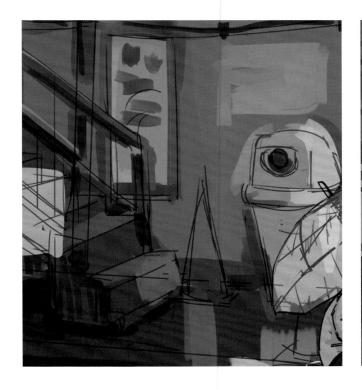

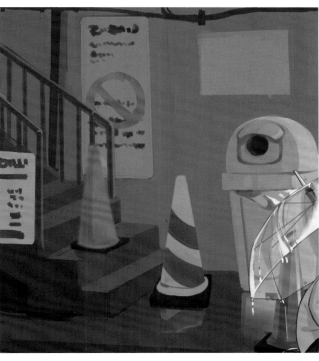

05 细化景物。在原有草稿的基础上归拢色块。画上三角锥，此处三角锥的作用其实是丰富中小面积的色块，只要符合环境什么颜色都可以。

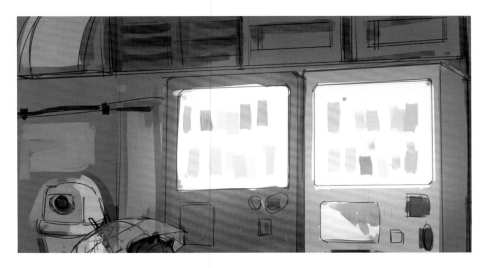

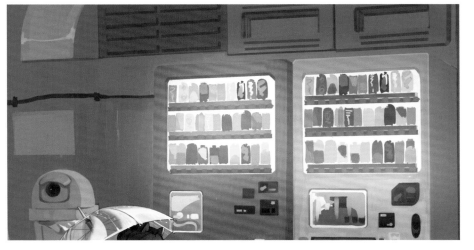

06 细化墙面和自动贩售机。可以找一些照片，参考真实的建筑物墙面来画。

07 细化小巷，同样需要一些小色块来丰富画面，再用高斯模糊来处理。

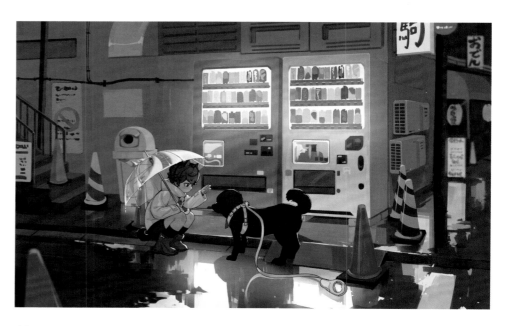

08 初步细化的结果。

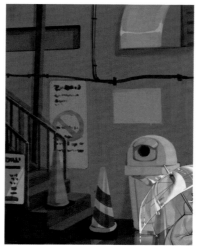

09 进一步细化景物细节。给三角锥加上暗面阴影。用正片叠底图层将场景中由于物体重叠产生的阴影画出来。

10 画出小巷中的阴影，加上贩售机上的小广告。

11 画上贩售机、各类灯牌的光效。这幅画的主光源就是贩售机的光，处理得夸张一些。

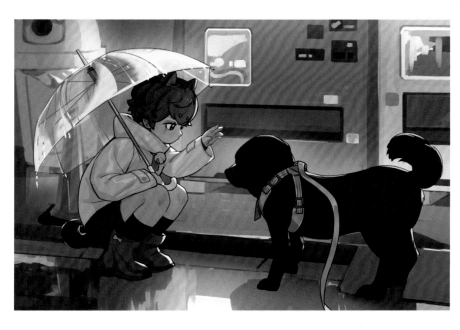

12 在人物和小狗的下方画上一层发光图层，拉开他们与景物之间的距离，并且使角色的对比更强，加重视觉中心。

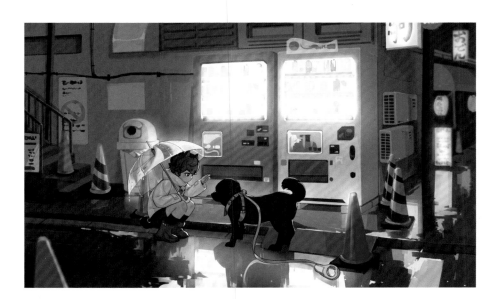

13 进一步细化的结果。

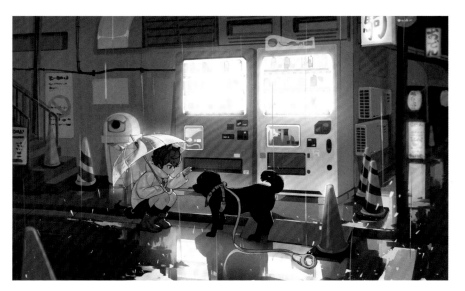

14 加上雨丝等效果，调整颜色，完成。

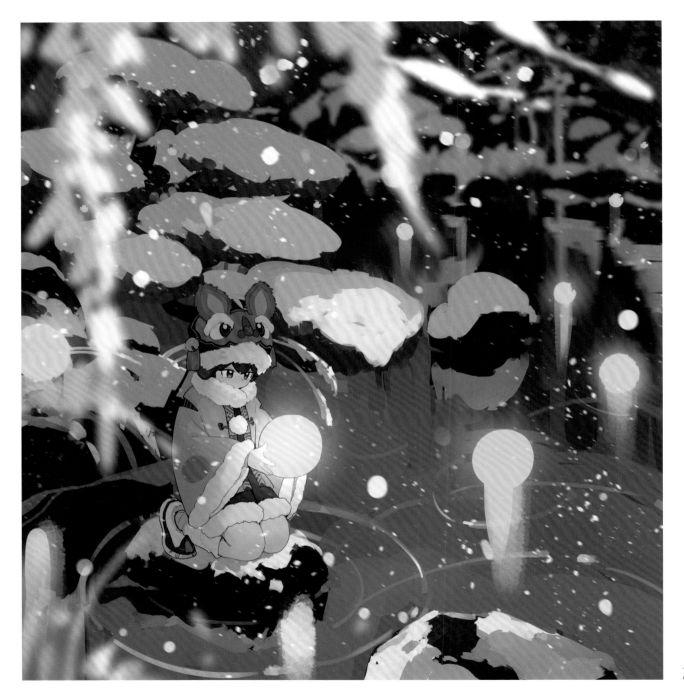

放灯 绘制过程

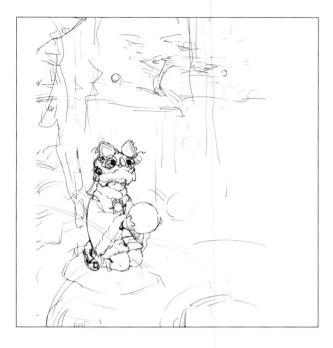

01 绘制草稿。想描绘冬日下雪的庭院中，人物将月亮灯放到水面上的场景。蓝紫色的夜晚与橙黄色的暖灯体现出温馨的感觉。

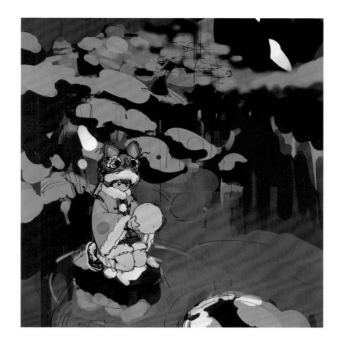

02 铺色。要在蓝紫色的基础色调下去画白色的雪，理论上来说，白色的物体在画面中呈现的色调与明度，就是环境整体的色调与明度。如果现阶段很难用推导颜色的方法画出来，也可以画完固有色之后再叠加蓝紫色的正片叠底图层来达到这个效果。

03 根据草稿直接细化人物。

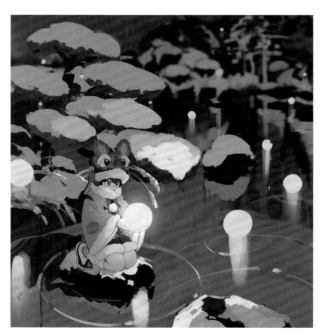

04 细化植物、远山与雪，画上用来与画面大色调做对比和点缀的暖灯，在视觉中心处画上光效。

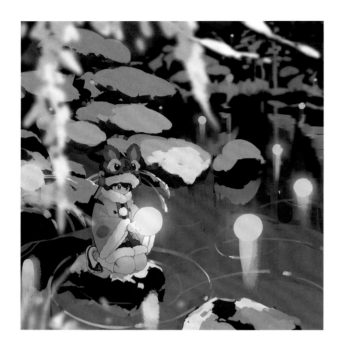

05 加上前景的树叶枝条，并用高斯模糊处理。

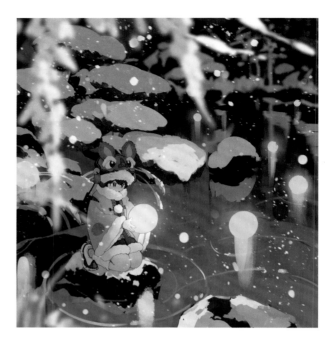

06 画上雪粒，使用动感模糊，让雪粒与前景的枝叶配合，表现出被风吹动的感觉。

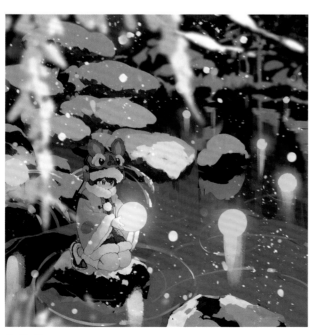

07 调整颜色与细节，完成。

附：雪粒等点状物体的安排

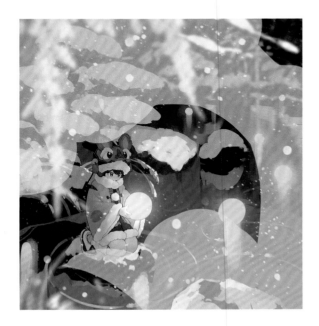

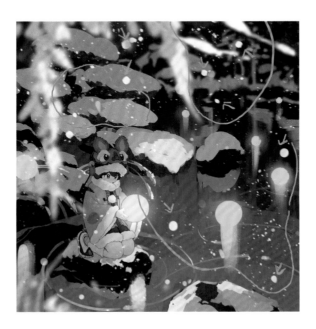

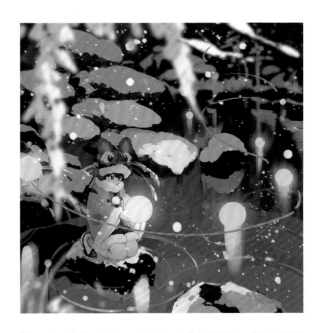

01 在画雪一类的粒子的效果时，要注意区分疏密，图中有标示的区域画得比较密，没有标示的区域几乎没有画雪粒。如果整幅画面中的雪粒都均匀分布，会让画面失去重点。

02 雪粒本身也要有大小区别，在一团细密的雪粒中适当添加几颗大的，有大小对比会让画面更好看。

03 月亮灯的位置摆放可以形成一条曲折的长线，从近至远视觉上都有落脚点，并且加强透视感。在用同一种物品来做近大远小的透视感时，尽量不要让物体本身有大小区别，即把近处的物体画得很小，远处的画得很大，而它们看起来是同一种东西，这样会产生近小远大的视觉错误感，会削弱透视及景深。

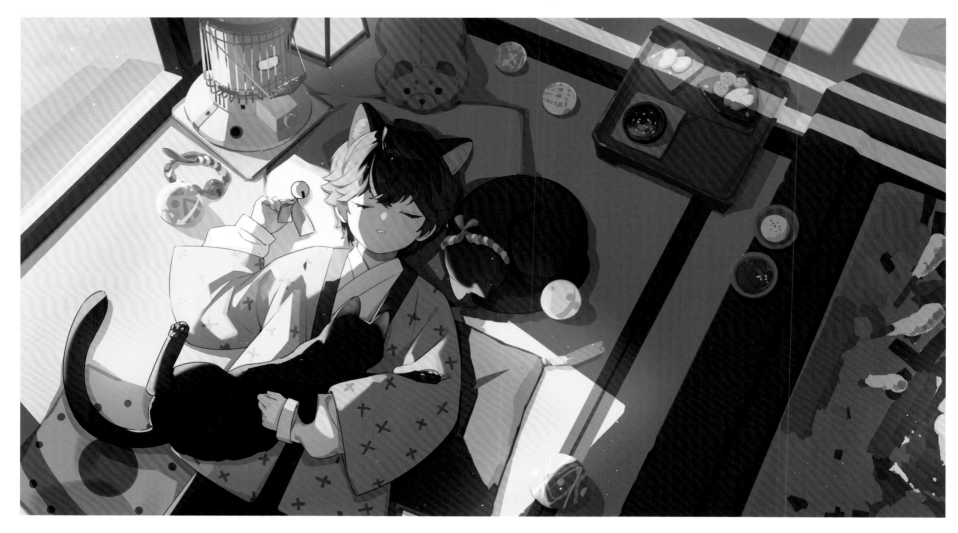

清晨 绘制过程

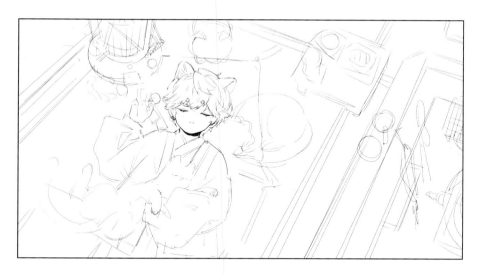

01 绘制草稿。想画晴日下午睡午觉的温馨场景。设置了人物与小猫咪的互动。

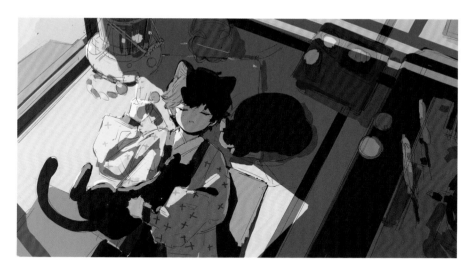

02 铺固有色后，画上大的光影，注意光影在整个画面中的形状。

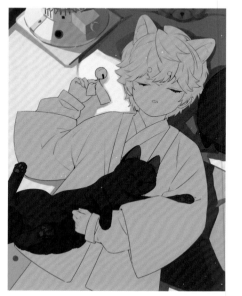

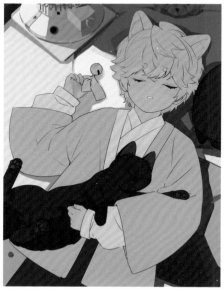

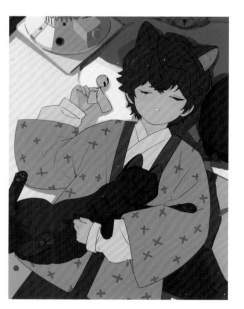

03-1 细化角色。勾线后铺底色。新建蒙版图层，画上肤色和内衣颜色。再画上头发和衣服的固有色。

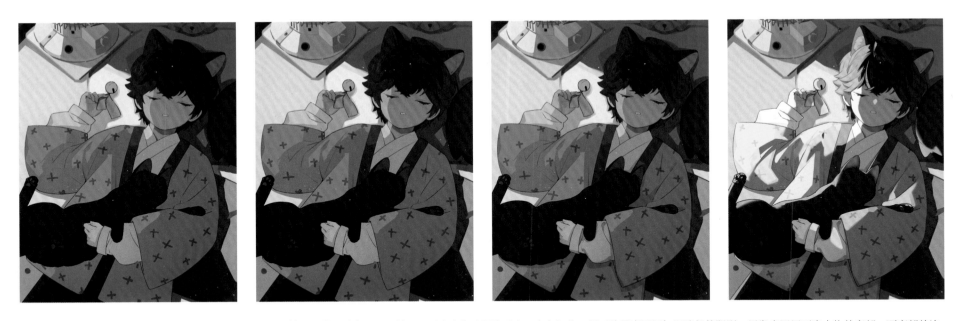

03-2 用正片叠底图层画出整体的暗面，注意暗部形状跟着衣服的褶皱走，尽量美观。画出头发暗部的反光，丰富细节。用正片叠底图层加深暗部的阴影。用发光图层画出人物的亮部，画亮部的边缘时可以提高饱和度。

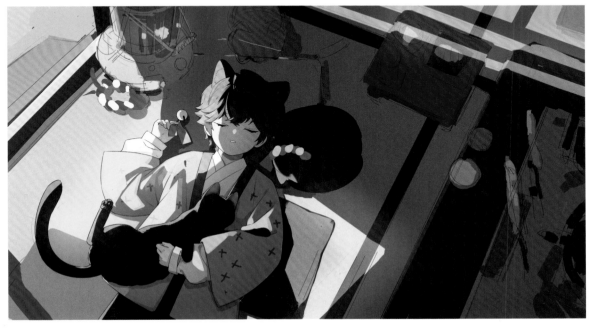

04 初步细化的结果。

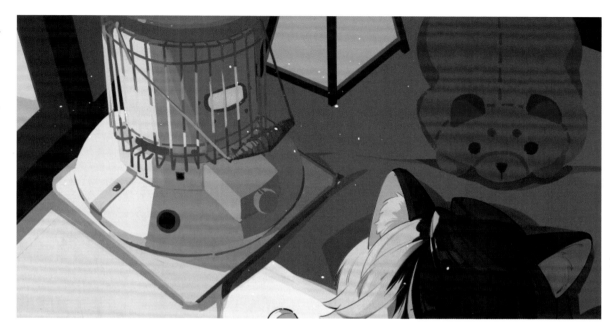

05 细化小桌子和上面的碗碟食物，颜色搭配看起来好吃即可。

06 细化小暖炉，在小狗玩偶上画出缝制线体现出玩偶的感觉，画上物体与物体之间重叠时的阴影。

07 画上作为画面点缀的小球，铺底色后，用蒙版图层画上花纹，再用发光图层画出亮部。

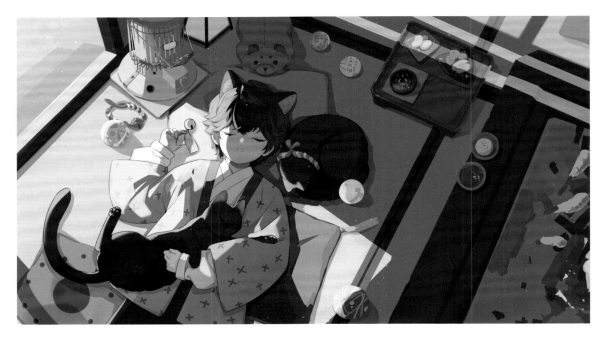

09 进一步细化的结果。分布在不同位置的小球有不同的亮暗。

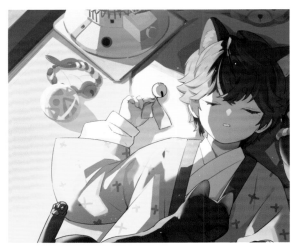

08 画上小球、铃铛，同样在铺底色后用蒙版图层画上图案、阴影，最后画上亮部。

10 利用发光图层画出太阳光散射的感觉，在大光影边缘用喷枪柔和地喷上光线，增强氛围感。

11 给小地灯及暖炉也柔和地喷上发光层。

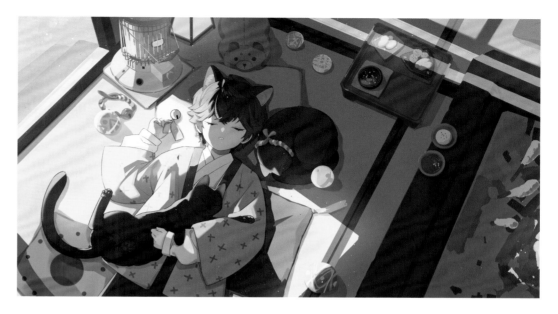

12 调整颜色，完成。

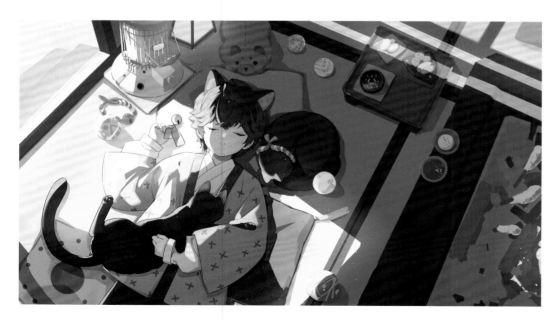

13 后来尝试做出了第二个版本。将亮部色彩倾向调得偏向蓝紫色，会有一种非现实感，冷色的光也更像清晨的光线，蓝紫色光的非现实感会让画面更梦幻。

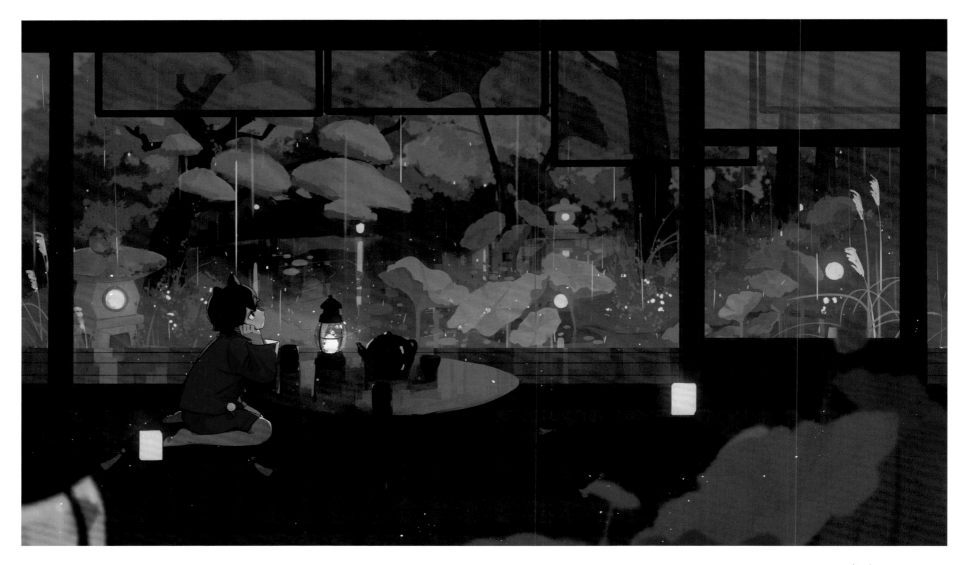

听雨 绘制过程

绘制过程

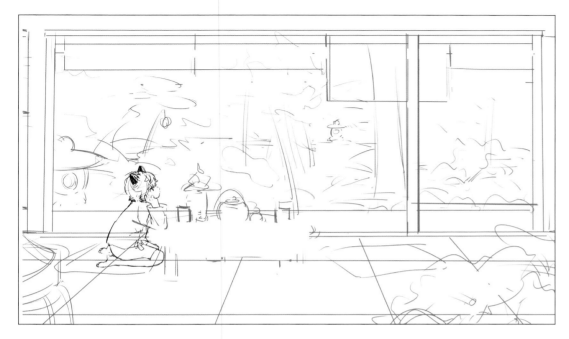

01 想画夏天的雨。选择了日式庭院的场景以及横平构图，可以用比较大的画幅画出池塘的样子，又能体现出坐在池塘边听雨的静谧感。根据各类日式庭院的参考，画出了廊檐、坐垫、庭院内树木及池塘的布局。

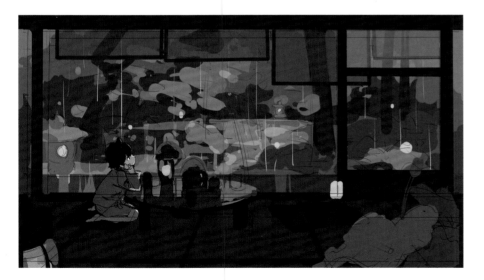

02 铺色。不用管笔触是否杂乱，抓住脑海中的画面，尽可能地先表现出来。

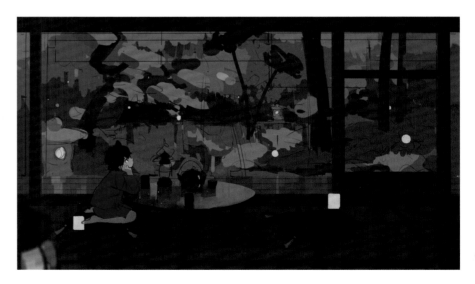

03 调整颜色，降低了整体的明度，让几个小的暖灯与整体蓝绿色调的对比更明显。对庭院内草木、荷叶的色块进行了一些规整。

145

04 使用草木叶子类的笔刷画出远景山上的树木叶片，树叶类最好先用笔刷大致铺出效果，再进行修改细化，效率比较高。

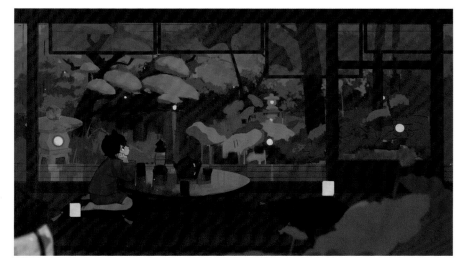

05 画出前景的荷叶、灯，并用高斯模糊处理。

06 初步细化的结果。

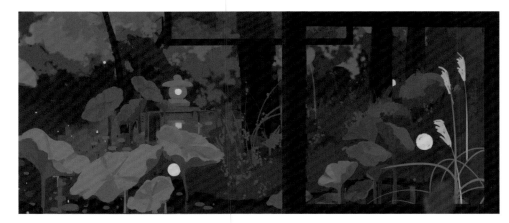

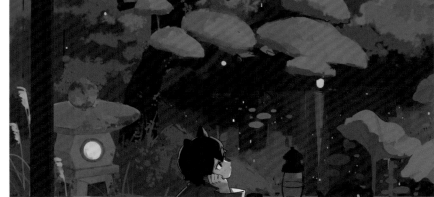

07 进一步细化，用"笔刷＋手画"的形式画出近处草地上的小花、小草，画出池塘上的浮萍。添加上芦苇丰富画面。

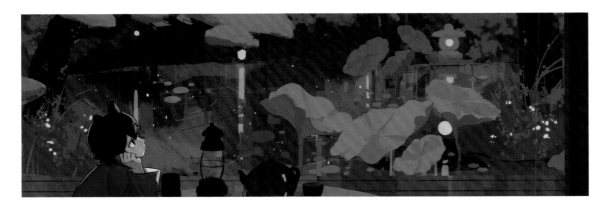

08 画出小灯在池塘的倒影，以及池塘的反光。

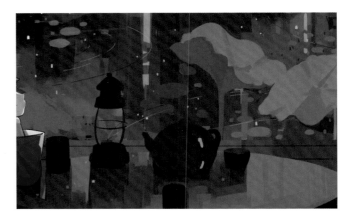

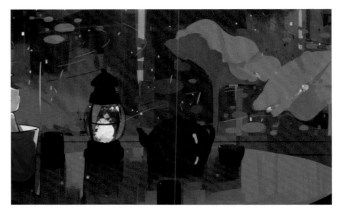

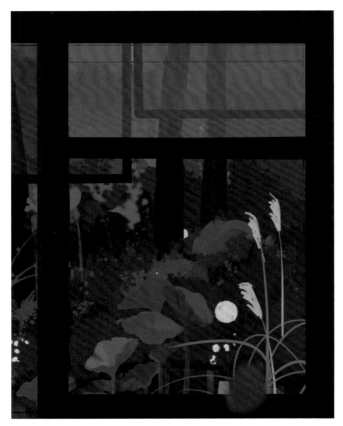

09 画出半透明纱窗。

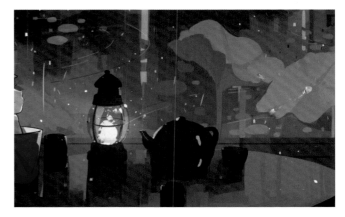

10 画上桌子上的提灯细节，画上光效。

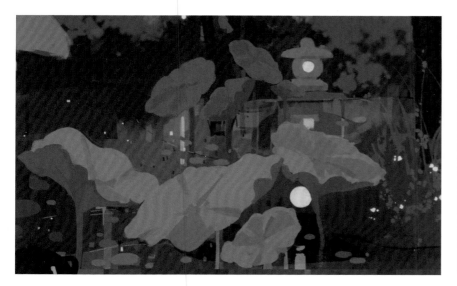

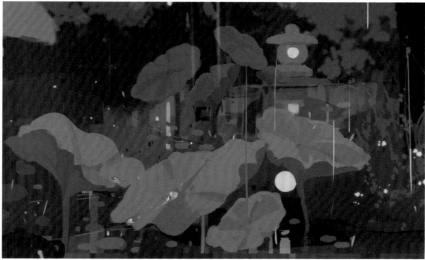

11 画出雨及荷叶上的水滴。

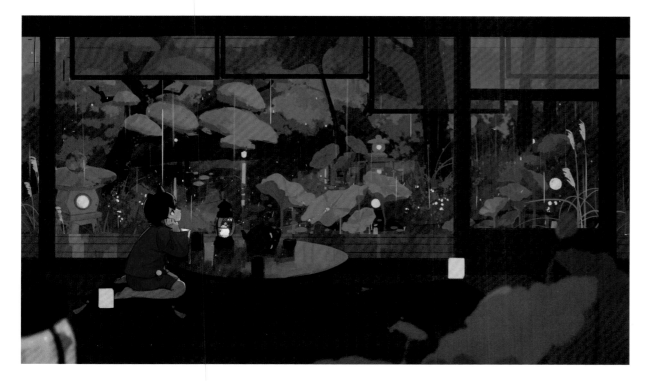

12 进一步细化的结果。

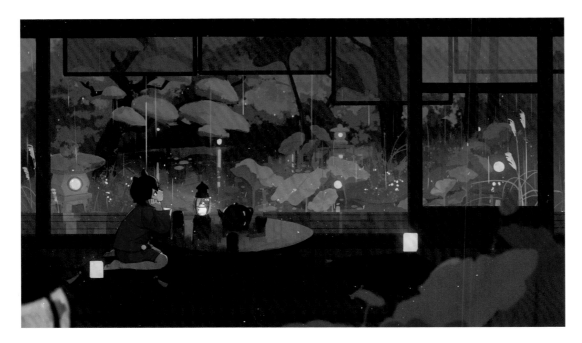

13 画出光效，画出走廊与池塘之间的雾气。

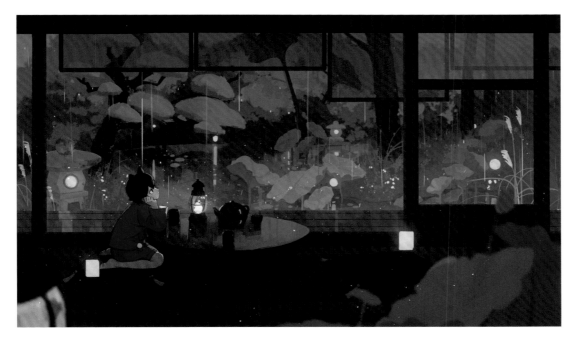

14 调整细节与颜色，完成。

◉ 在画面中使用空气透视

空气透视：由于空气中有灰尘、杂质、雾气等，现实生活中，远处景物的明度、纯度都会降低，形成远近感。下雨天、雾天、雪天、风沙天等，都会造成能见度降低。在画面中合理地使用这一点，可以让画面的效果更好。除了用于远景，还可用于区分前中景或中远景，以及着重突出某个角色或物品。

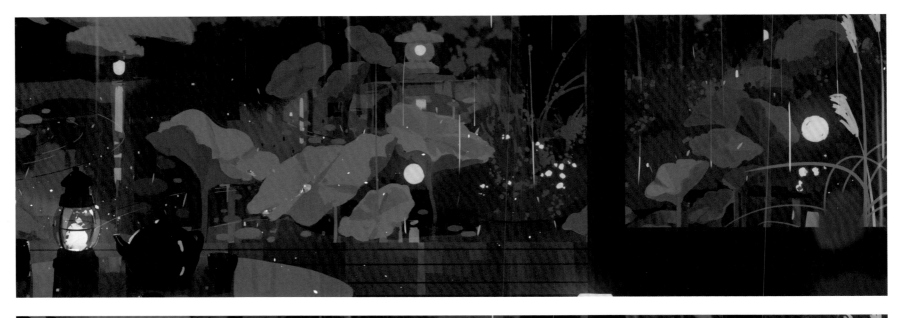

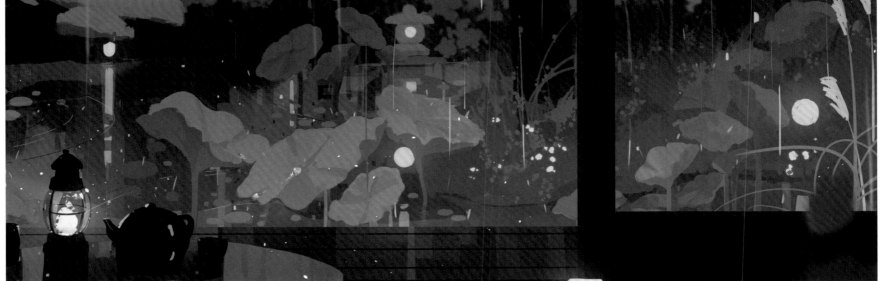

例1 在走廊和池塘之间用喷枪刷上了一些亮色，有效地拉远了池塘的距离，丰富画面，并且表现出了雨中雾蒙蒙的感觉。

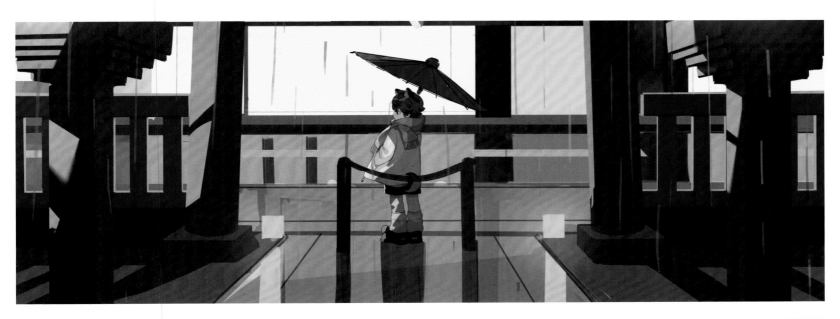

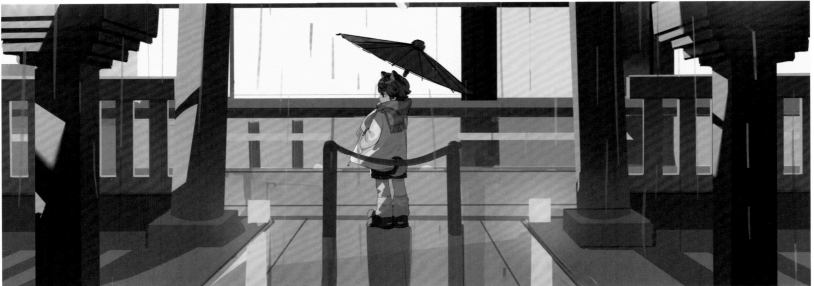

例2 分隔前景与中景，在画面前景刷上了一些亮色，将中景的物体推远了，让场景看起来更"透气"。

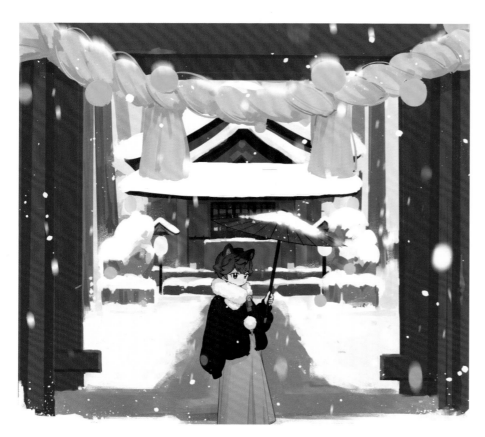 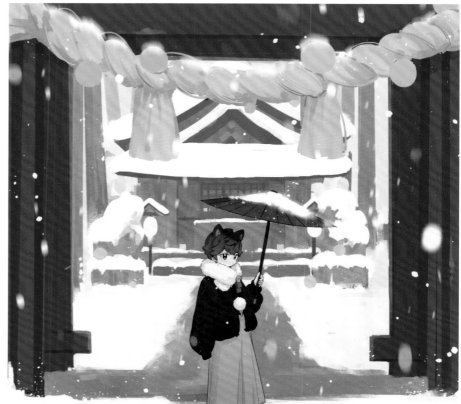

例 3 分隔中景与远景，将远处的神社推得更远，降低其明度与纯度，营造出雪天能见度降低的感觉。

后 记

大家好！我是俱野。感谢您能看到这里（这说明您慷慨购买了这本书，谢谢！），希望您会喜欢它，如果它能带给您一些特别的感受就更好了！

我一直很想出一本个人的原创插画集，但又一直认为自己还能力不足。我当时给自己定的目标是在毕业后三年内将有个人风格的、自己也满意的系列图结集成册，想不到这个目标真的实现了，而且实现得更好了。非常感谢牛奶系的邀请，让我有机会沉下心来做自己的画集，回想专心致志画原创的时光真的非常快乐。

其实我不太确定自己的画是否是特别的，但做完这本画集回看时，发现这确实是在我的笔下才能描绘出来的世界，它们能打动我，所以我想也能打动别人。给书取名叫《隙间世界》意义也在于此，我时常想象自己是某个世界的观察者、摄影师，所做的事情只是定格下那个流动世界的某一帧，在那一帧前后发生的故事任君想象。希望能将这份感受传递给正在世界某处的你。

能做出这本书，感谢一直细心和我对接的牛奶系策划人心源，感谢这本书背后所有的工作人员，感谢24小时陪我聊漫无边际的废话的好朋友们，感谢给我做每一顿饭的妈妈，也要感谢我自己。画画对我来说始终是一件令我快乐的事情，虽然过程中伴随着许多瓶颈与痛苦，但创造一个世界令我感到幸福。

这本书同时也是教程集，希望可以给你提供一些帮助！但对于画画这件事，我对所有人的建议就是想画就一定要立刻拿起笔来画，这比什么都重要。

我接下来也会继续画下去的，我所创造的世界仅仅揭开了一隅，就连我自己也不知道那里究竟还有些什么，我非常期待。

那么有机会的话，就下一本书再见了，祝大家万事如意！

俱野